Copyright © 2011, Stephan Krines
www.krines.org

Alle Rechte vorbehalten,
auch die des auszugsweisen Abdrucks,
gleich welcher Medien

ISBN: 978-1-4477-8791-4

Printed on demand by Lulu

Stephan Krines

LA PALMA

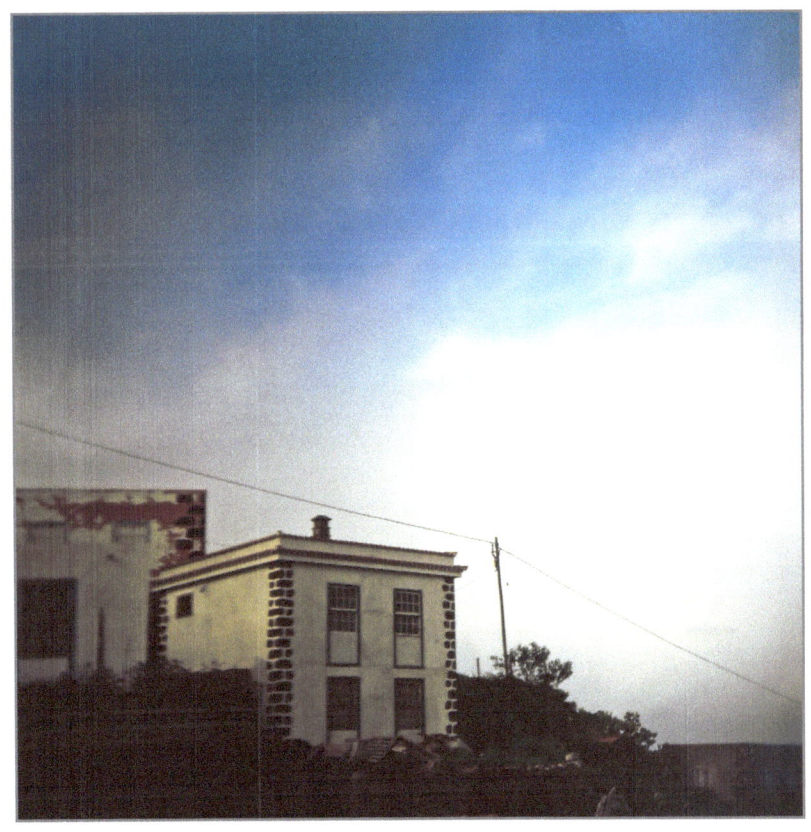

Edition Casa Maria

Wie ein riesiger Felsen im Meer erscheint die Insel unter mir als ich beim Landeanflug aus dem Fenster schaue. Im Taxi Richtung Barlovento wird mir klar, daß die nordwestlichste Insel der Kanaren das Gegenstück zum östlichsten Teil dieses Archipels darstellt. Während Lanzarote an vielen Stellen einen flachen Zugang zum Meer ermöglicht, sehnt sich der Besucher La Palmas ständig nach der Präsenz des Meeres. Zwar oftmals sichtbar, bleibt mir der Zugang doch in aller Regel auf die Sicht in der Ferne beschränkt. Entweder versperren mir Bananenplantagen den Weg zum Meer, oder eine der zahllosen Serpentinen führt mich bergaufwärts, fort vom Ort meiner Sehnsucht. Auffällig sind die vielen Wanderer, die in den Wäldern und Schluchten ihr romantisches Bedürfnis stillen.

Die Häuser haben einen farbigen Anstrich und der Pueblostil ist nicht vorherrschend, was mit den Niederschlägen hier zusammenhängen mag. Im Frühjahr kann der Regen länger anhalten und ein entsprechender Schutz vor den Unbilden des Wetters ist als Grundausrüstung des Besuchers anzuraten.

La Palma wird mir im Gedächtnis bleiben, denn dort habe ich etwas verloren. Einen guten Freund, der mich auf vielen Abenteuern begleitet hat.

Er war mit mir in Griechenland, Namibia, Südafrika, Frankreich, Österreich, Schweiz, Lanzarote und Italien und er hat mit mir so manche Fahrt im Auto geteilt. Nun, er hat sich entschlossen auf La Palma zu bleiben. Ich hätte mir zwar einen anderen Ort zum Niederlassen gesucht, jedoch sind die Gedanken eines Bären schwer zu erraten. Auf einer Parkbank in St. Andrés blieb er sitzen und machte sich schließlich aus dem Staub. Ich mache mir heute noch Vorwürfe, daß ich ihn nicht überzeugen konnte bei mir zu bleiben. Doch wenn ein Bär den Geruch der Freiheit schnuppert gibt es kein Halten mehr und ihn aufhalten würde nur bedeuten, seinem Glück im Wege zu stehen.
Wo immer Du auch bist kleiner Bär. Ich wünsche Dir das Beste und laß es Dir gut gehen.

Stephan Krines
Mariaburghausen im Juli 2011

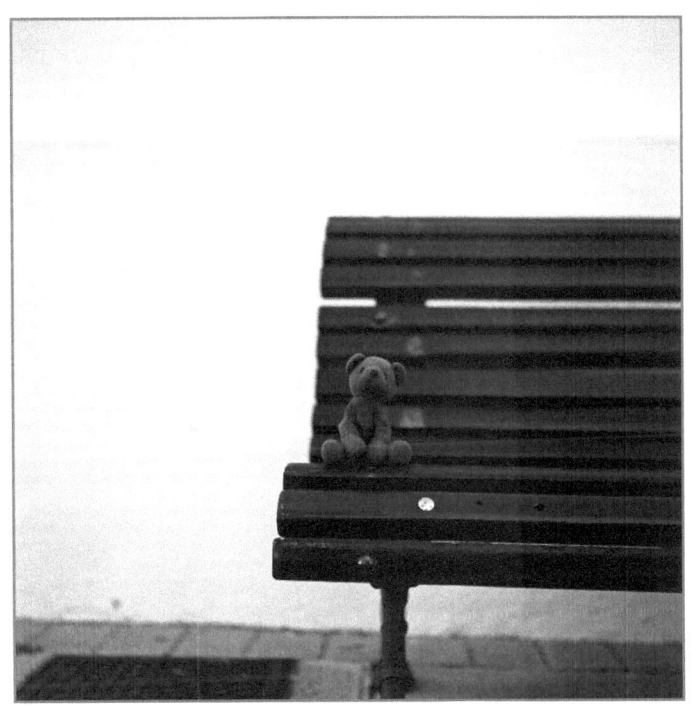

Knautsch gewidmet

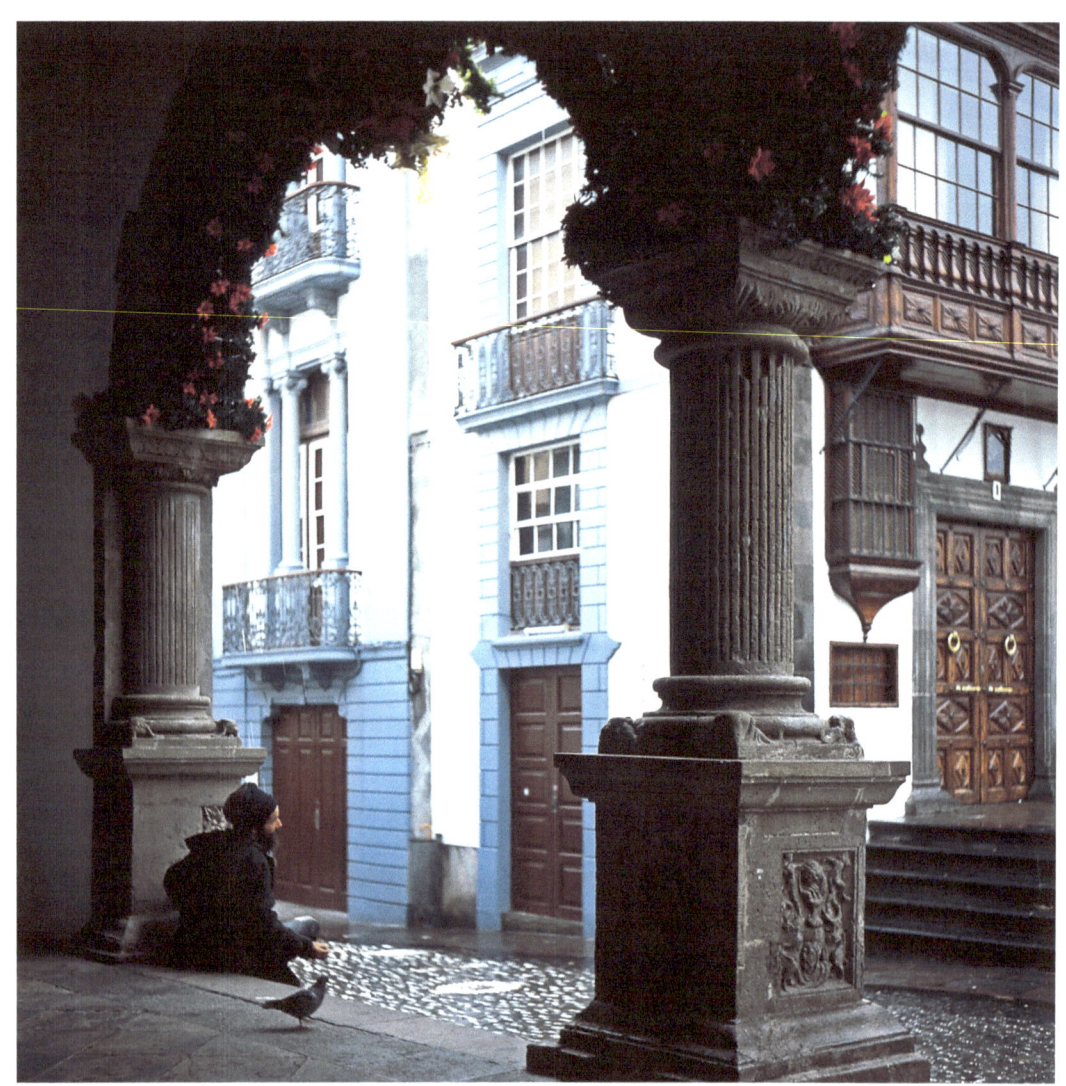

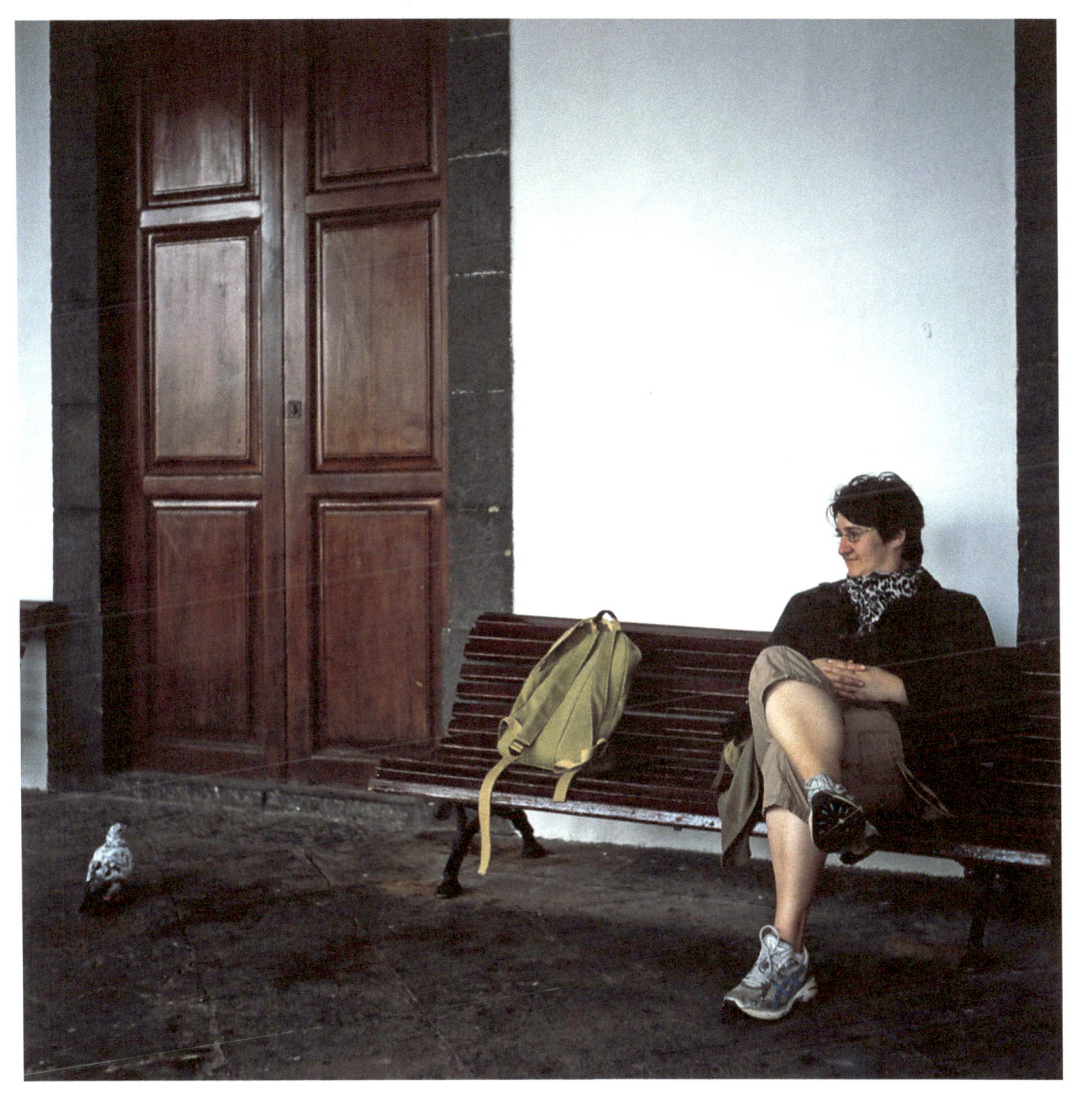

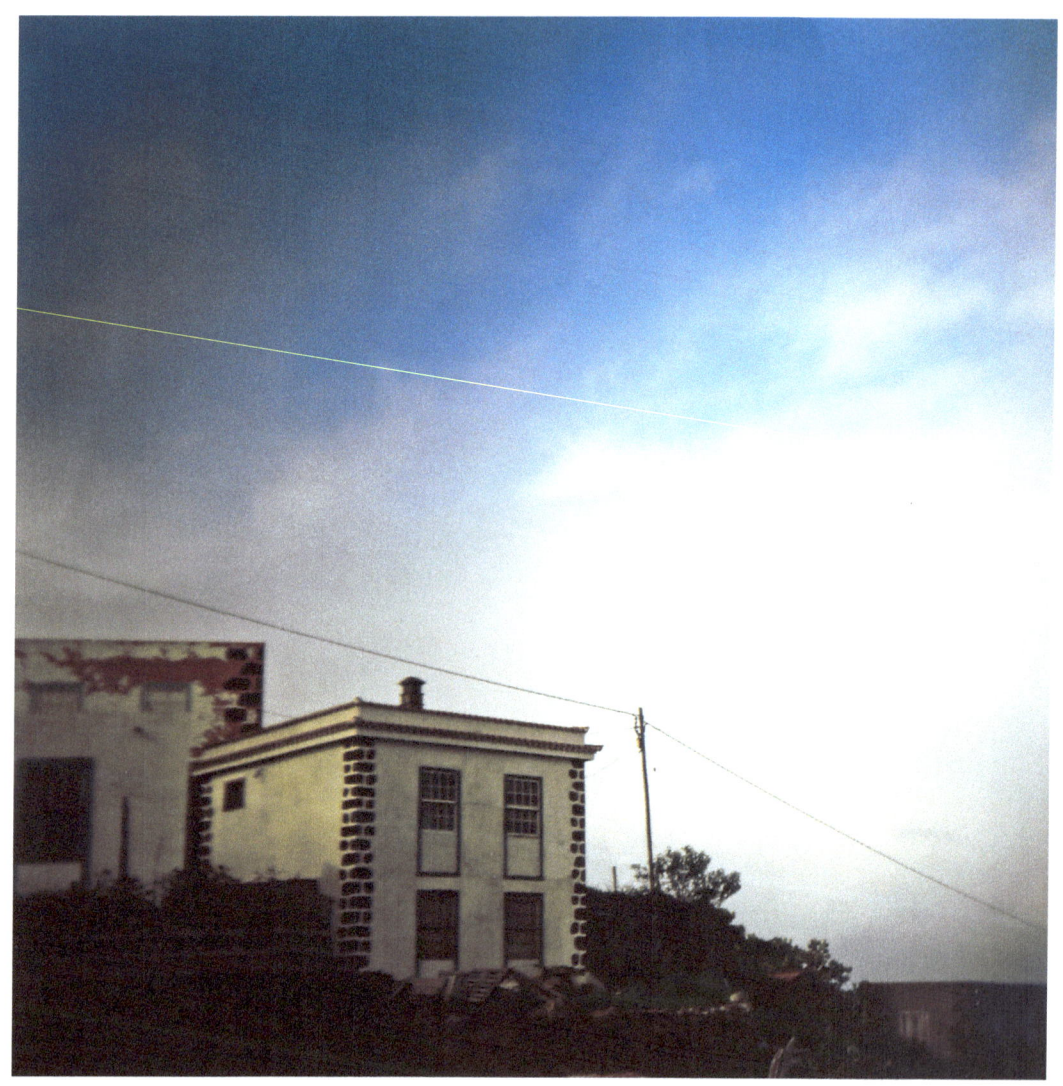

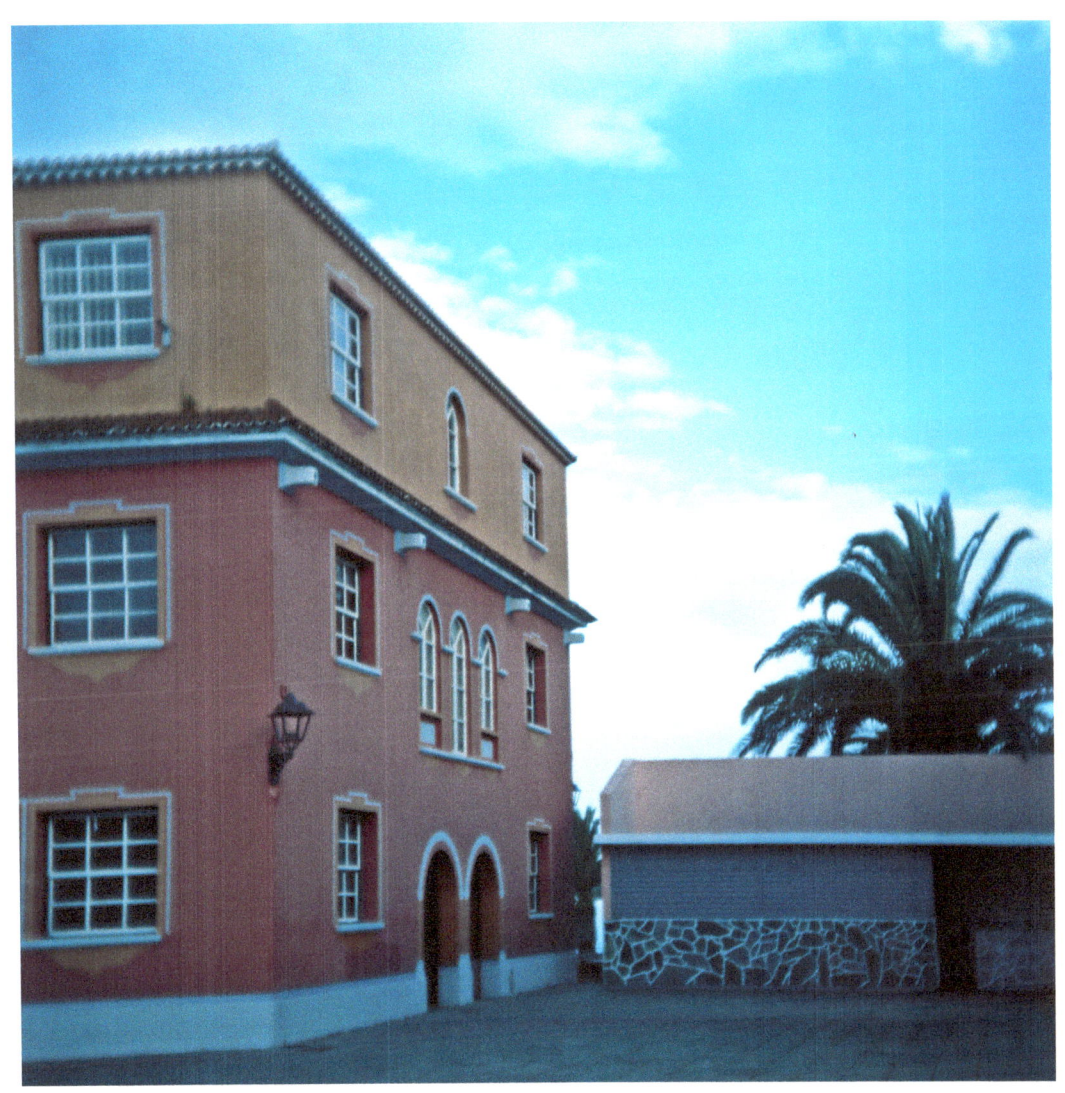

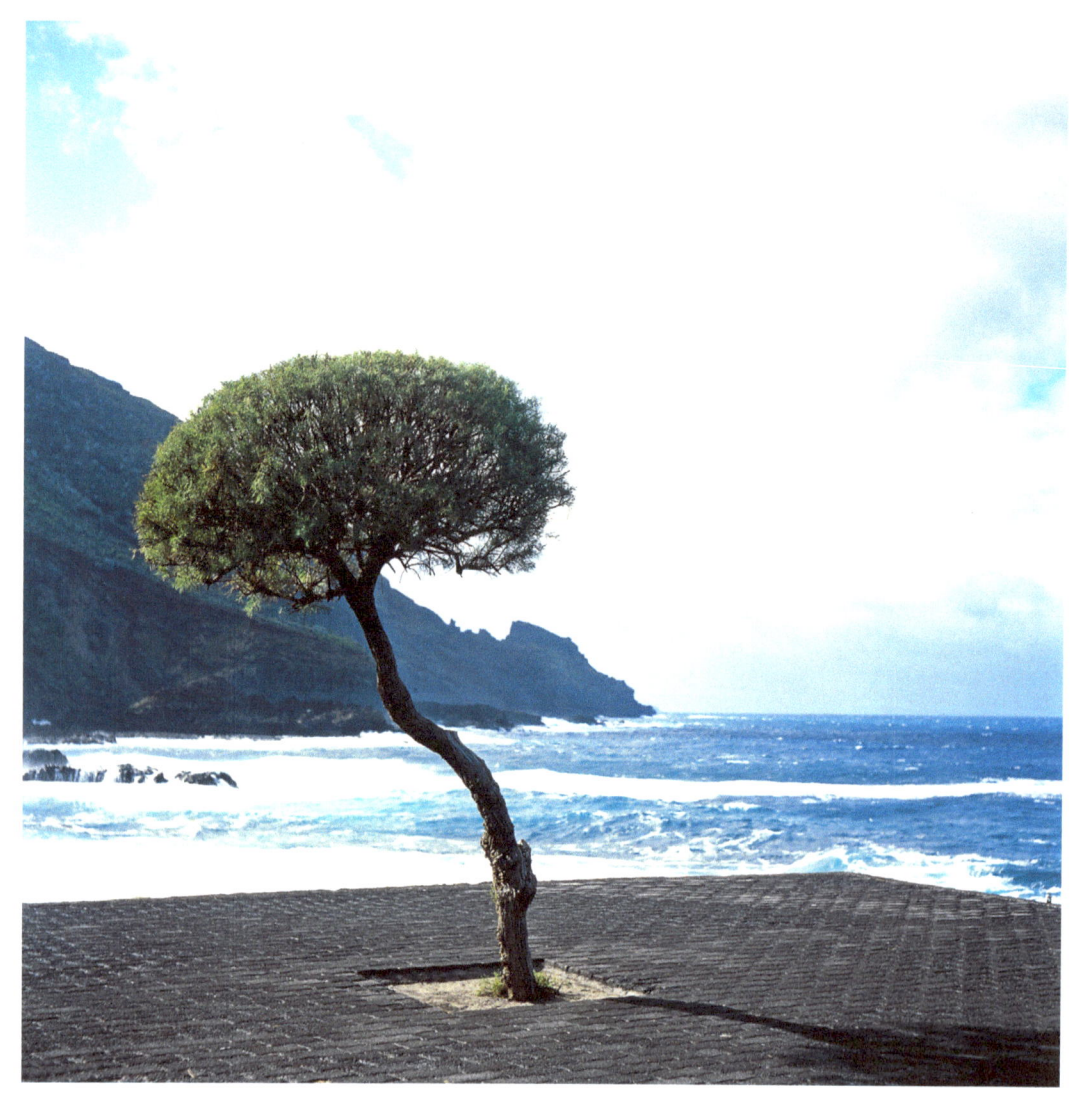

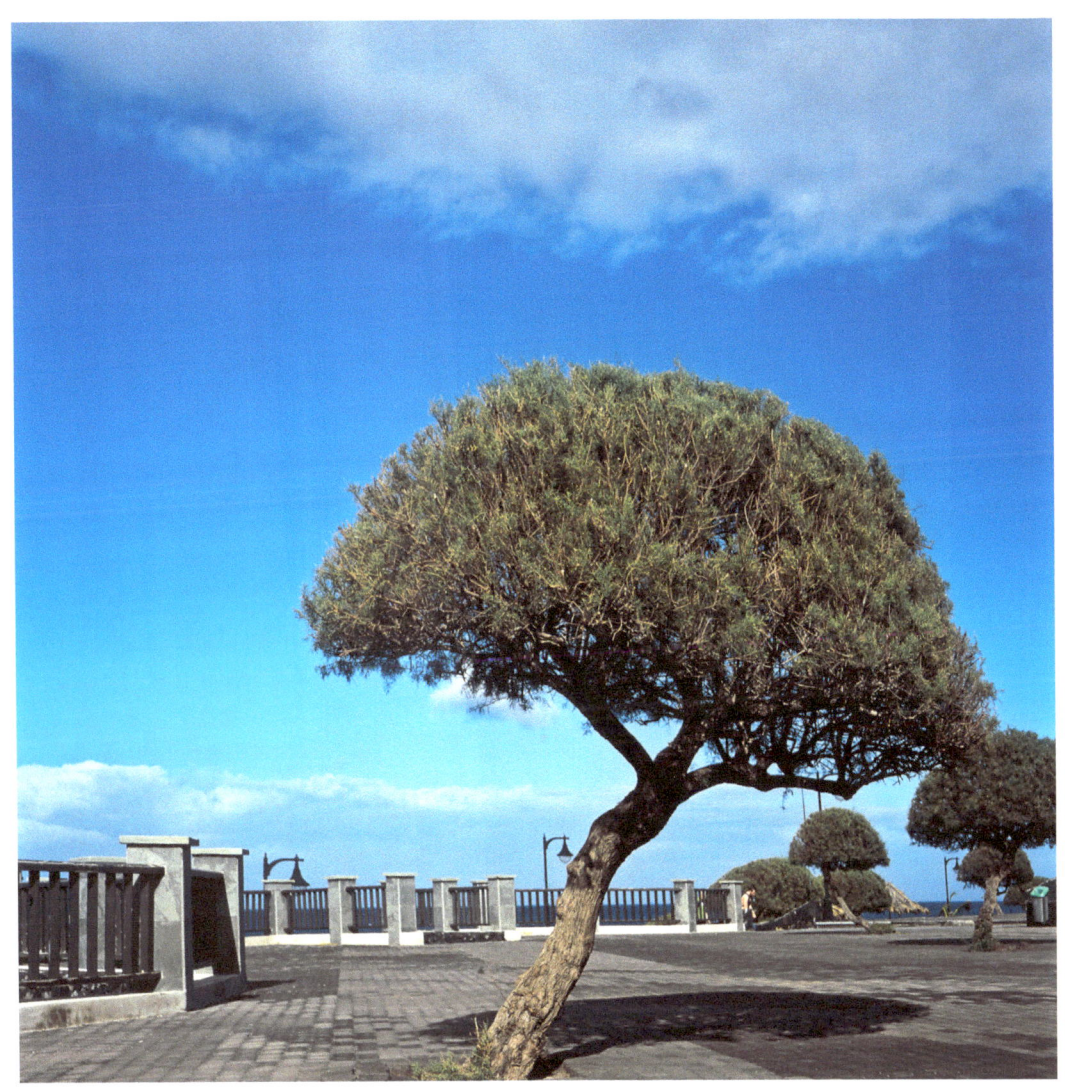

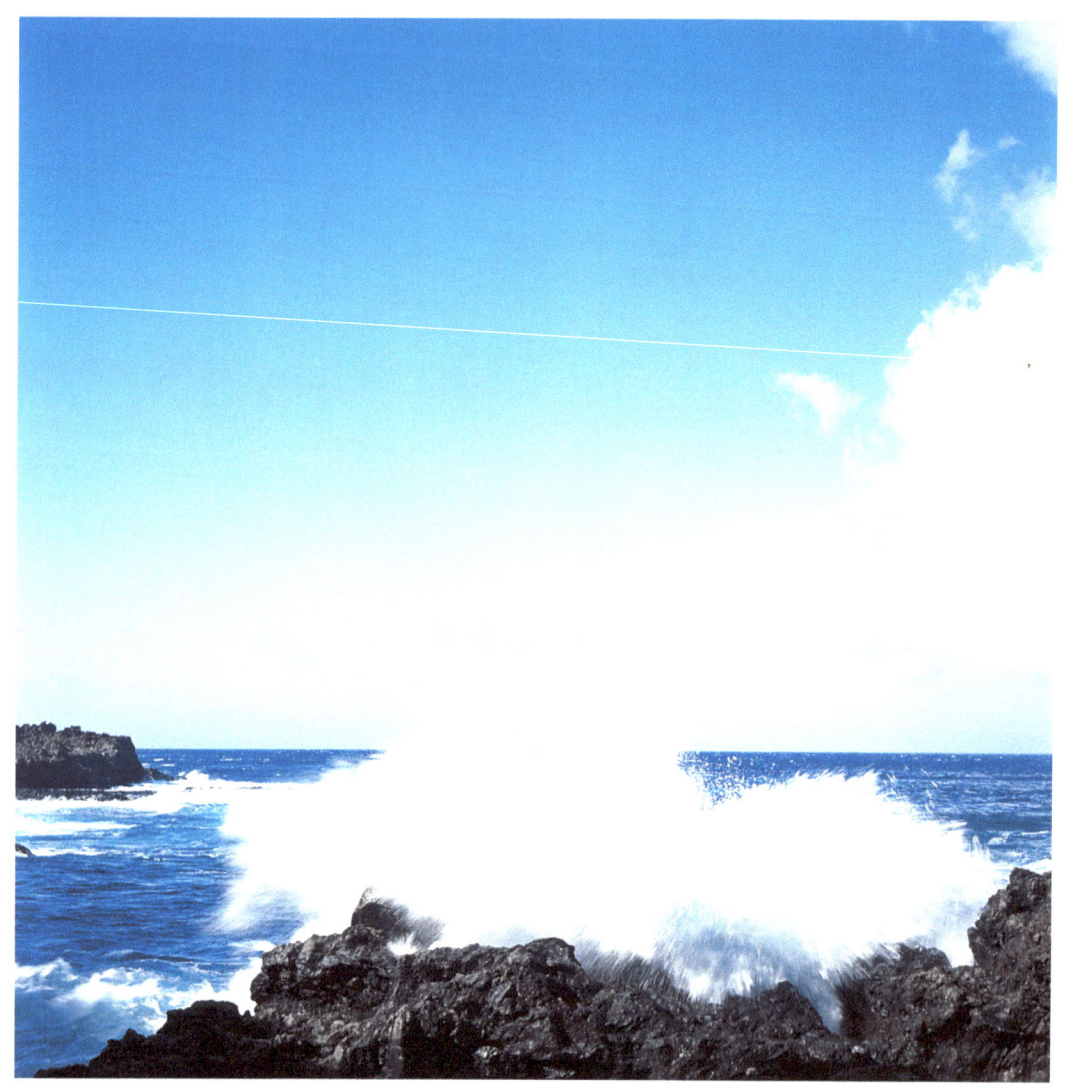

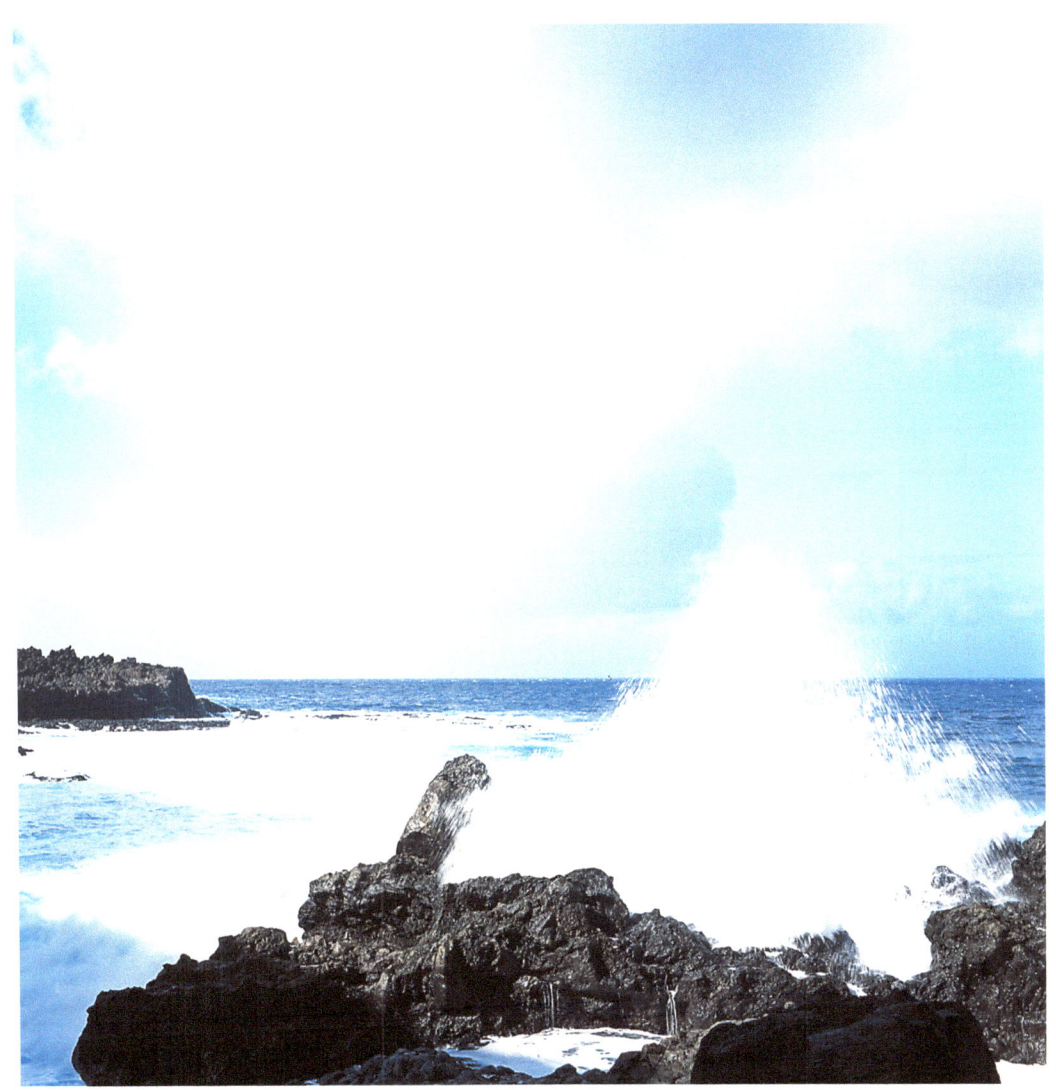

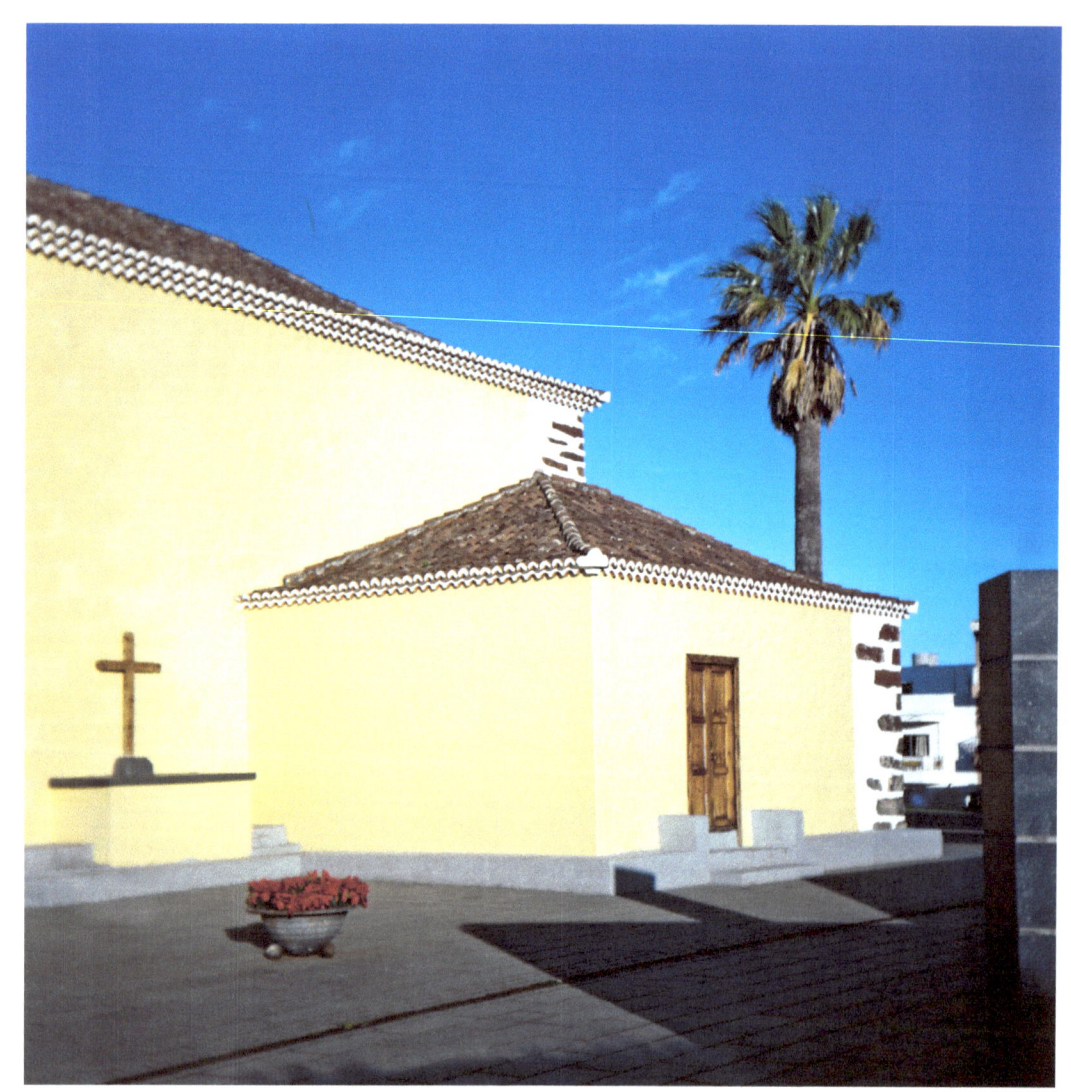

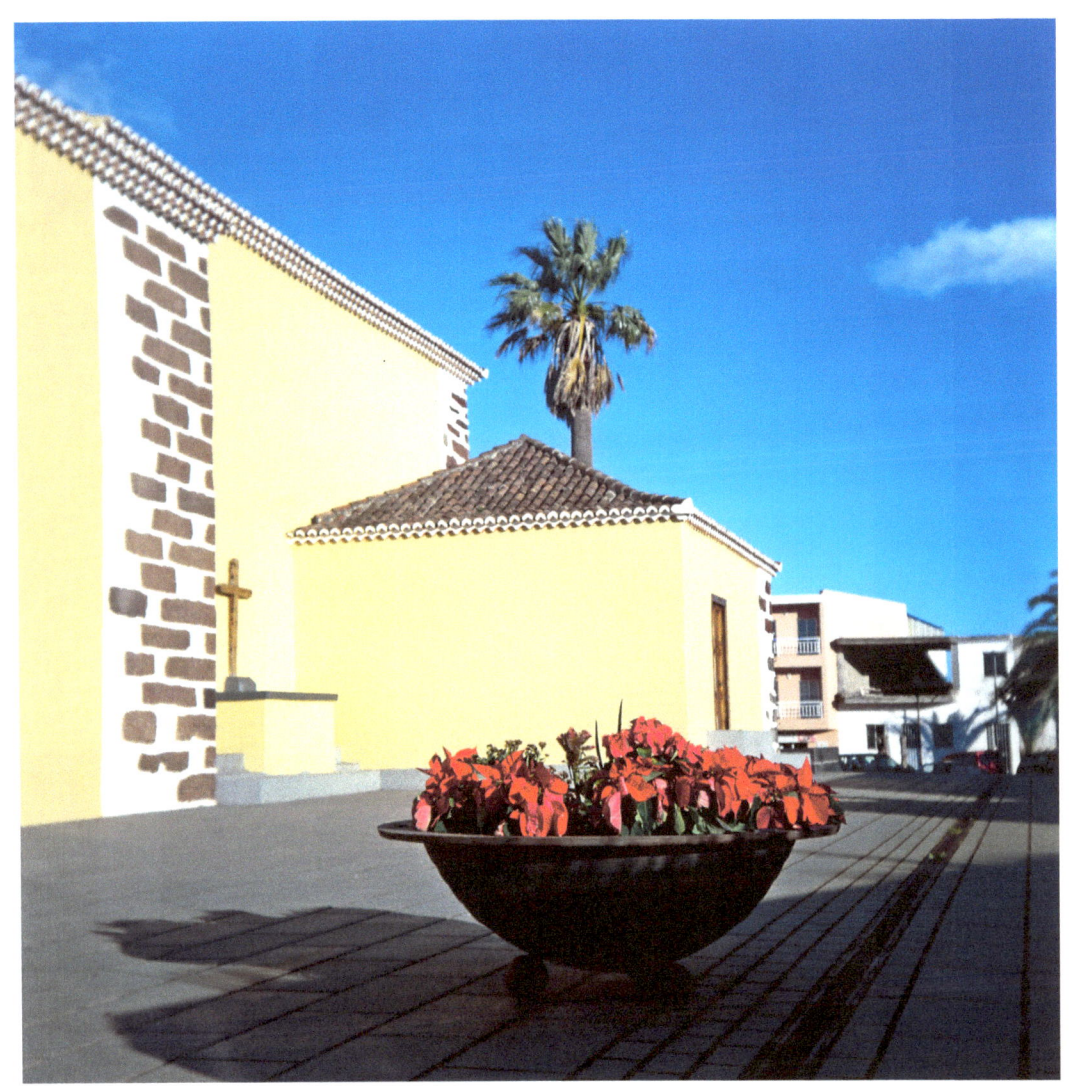

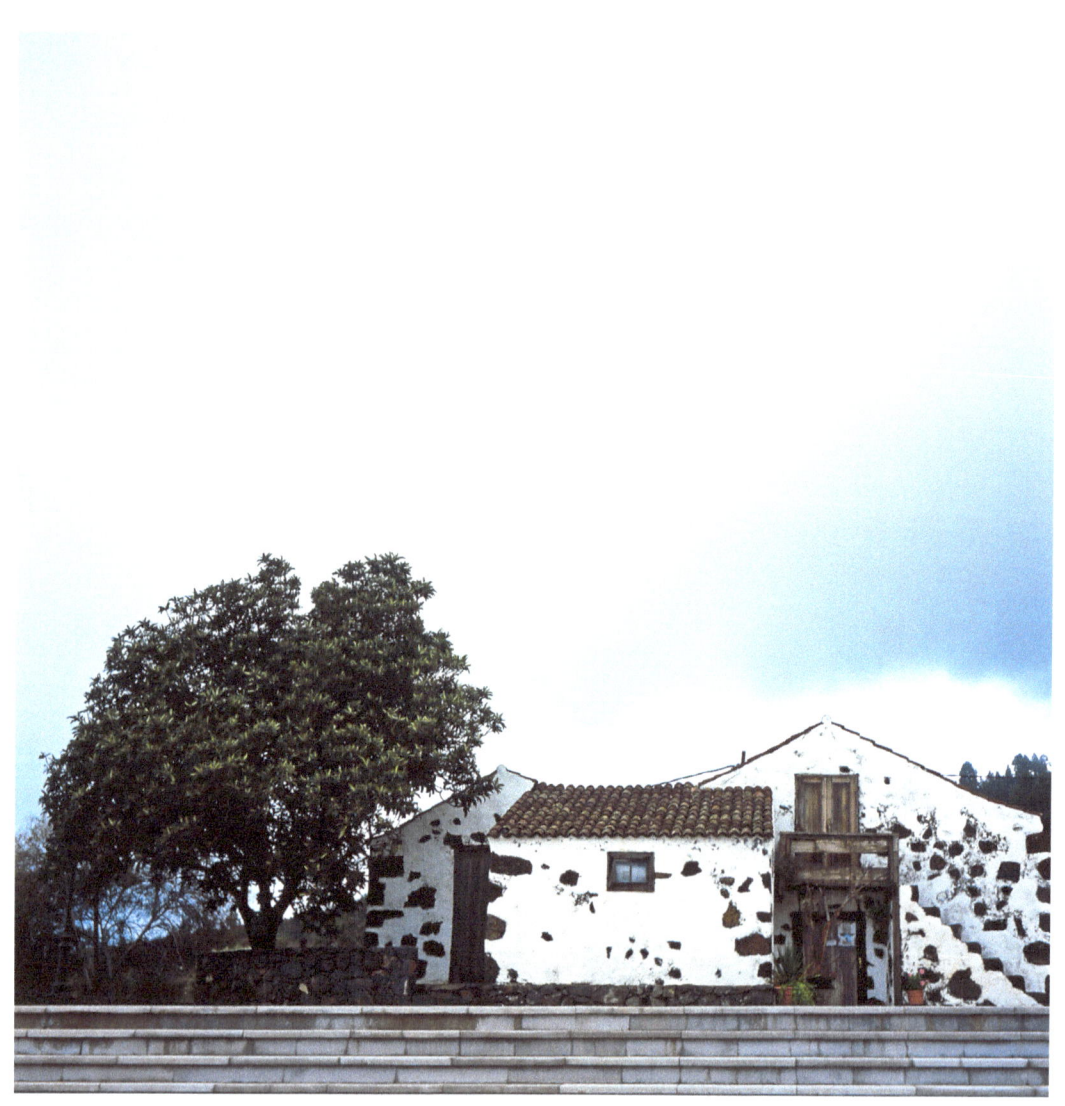

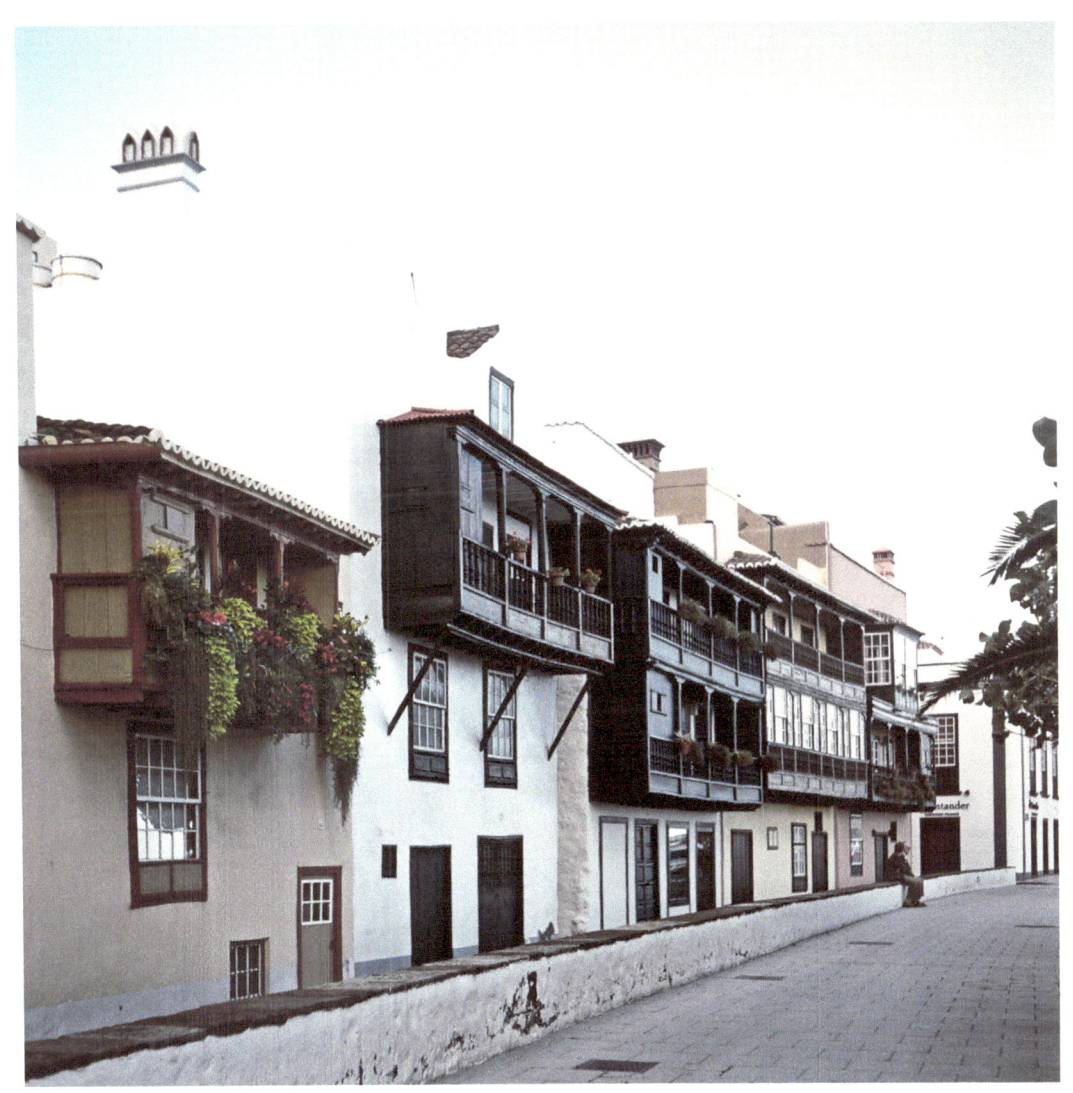

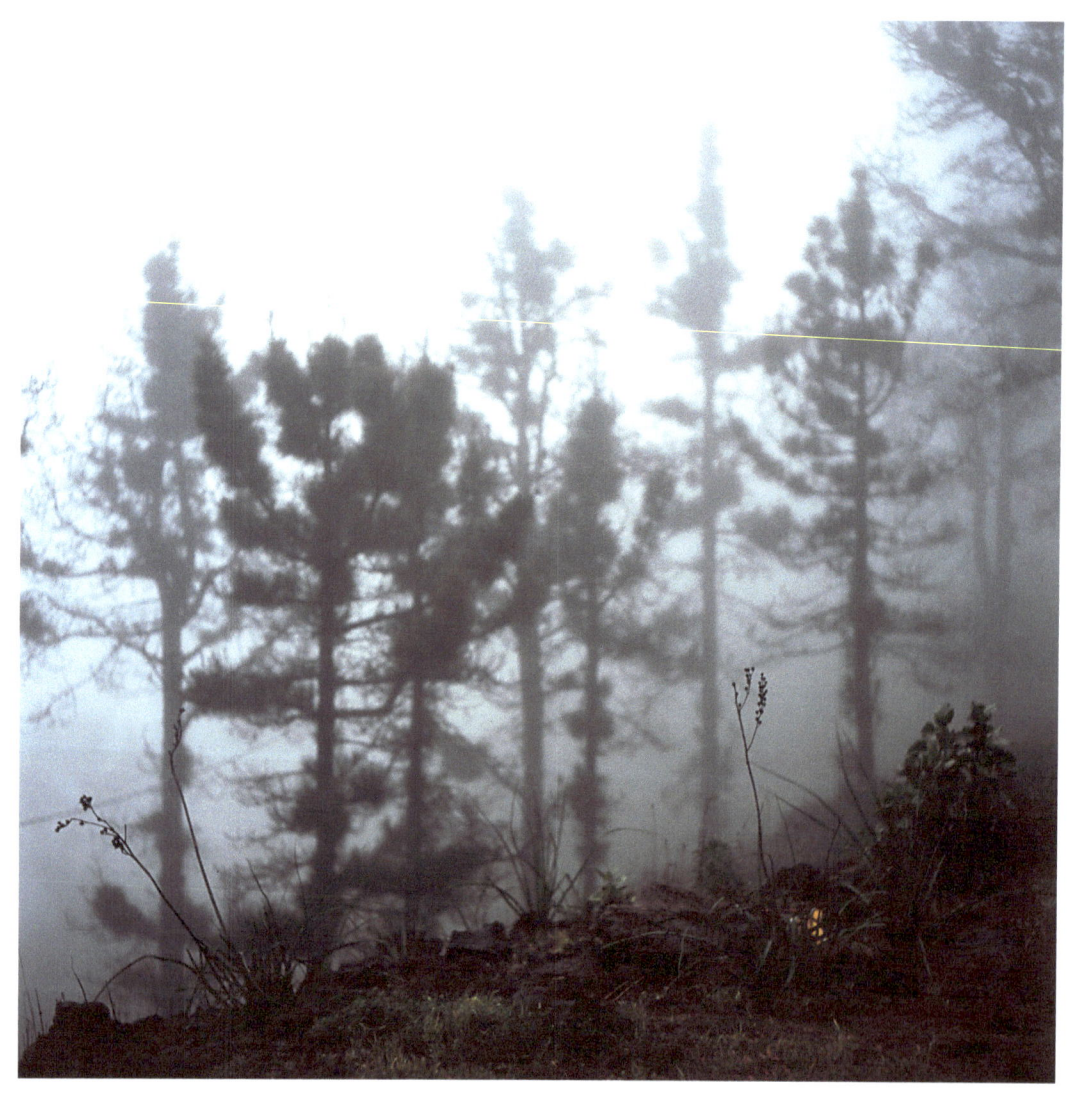

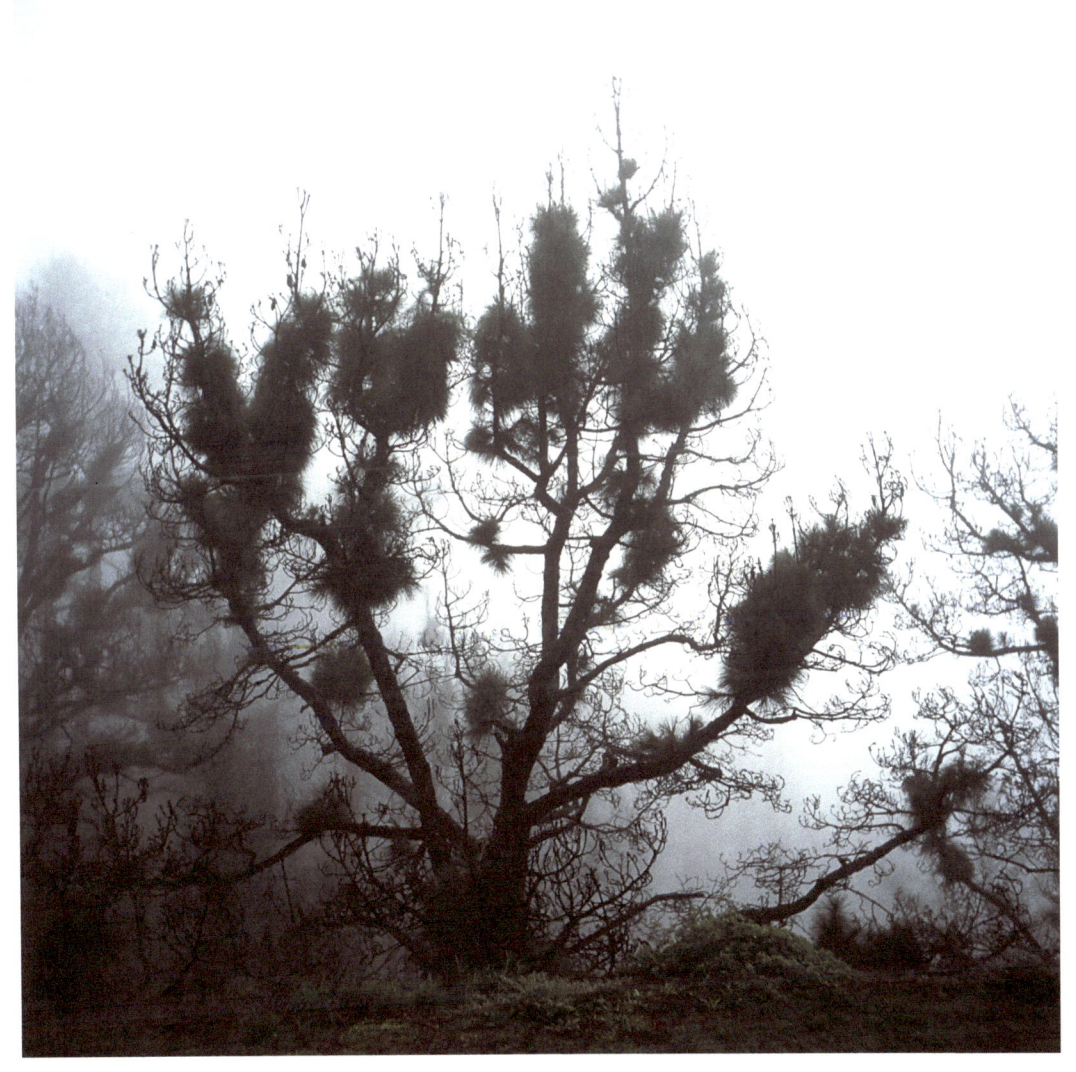

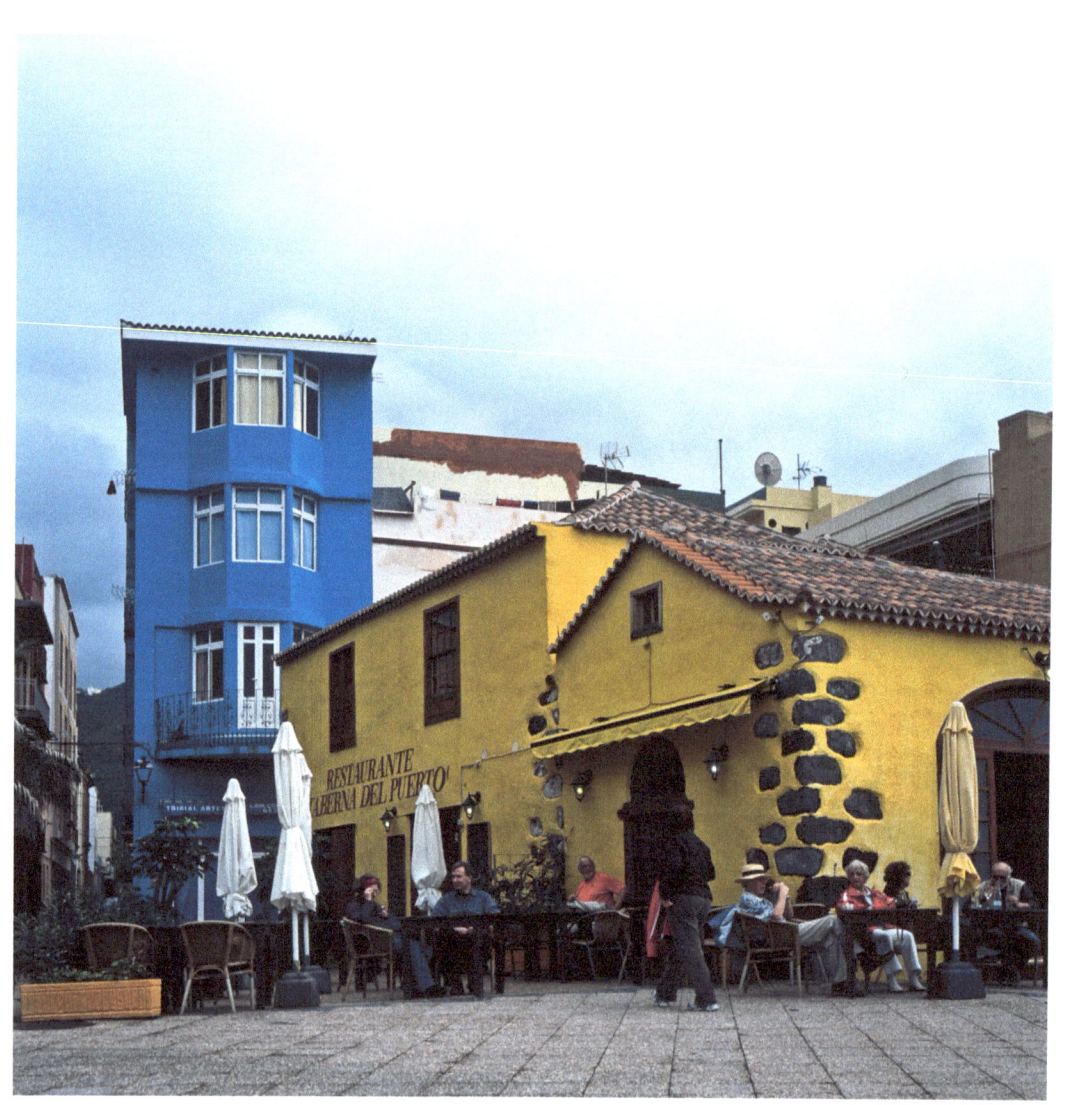

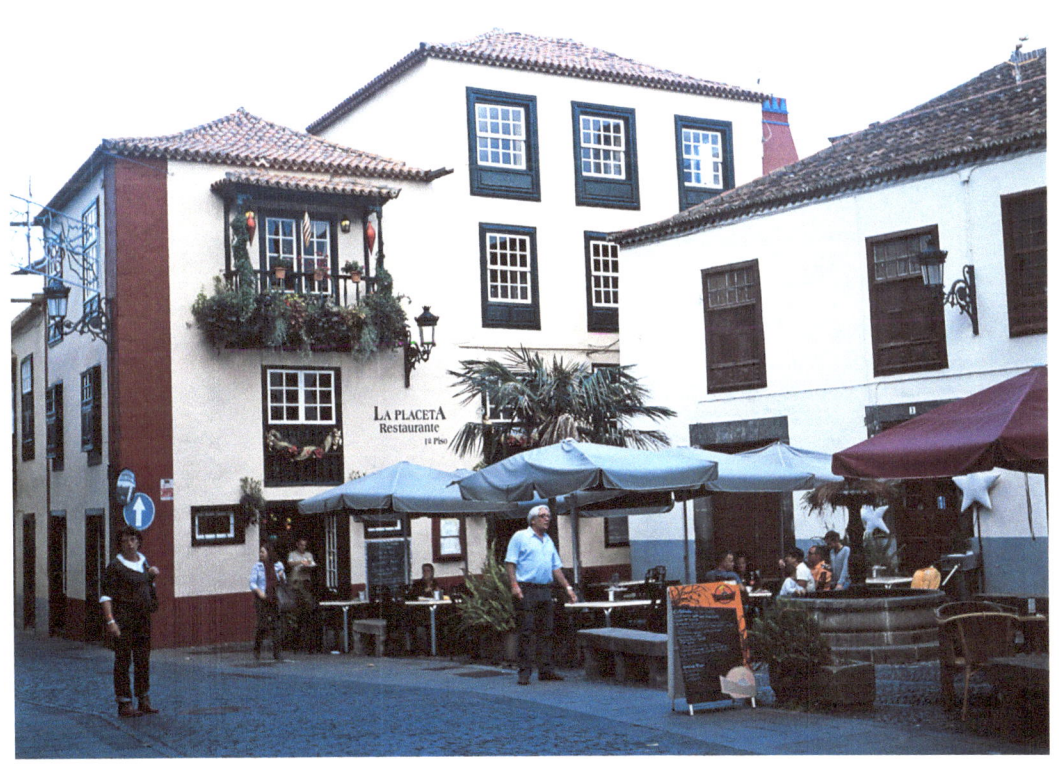

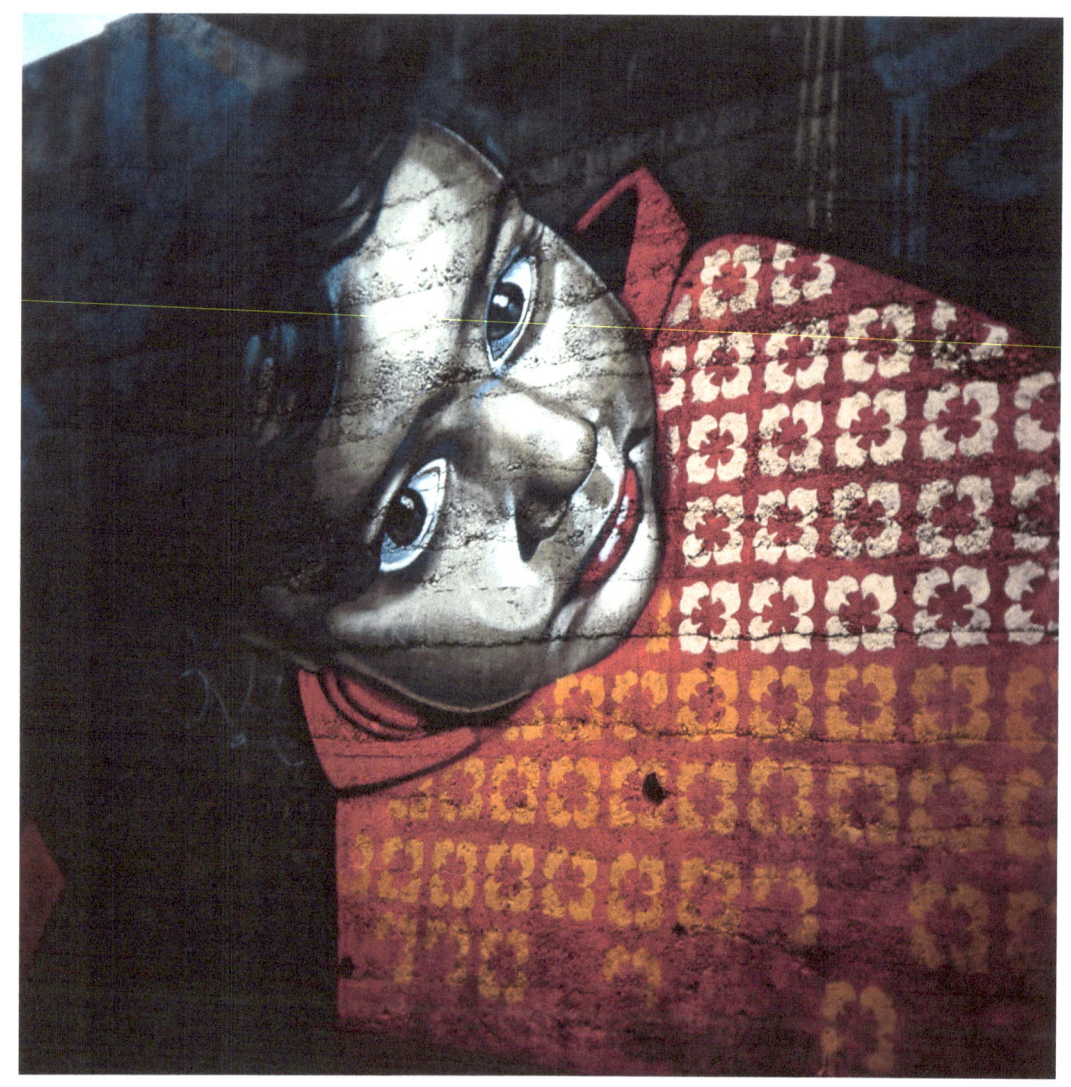

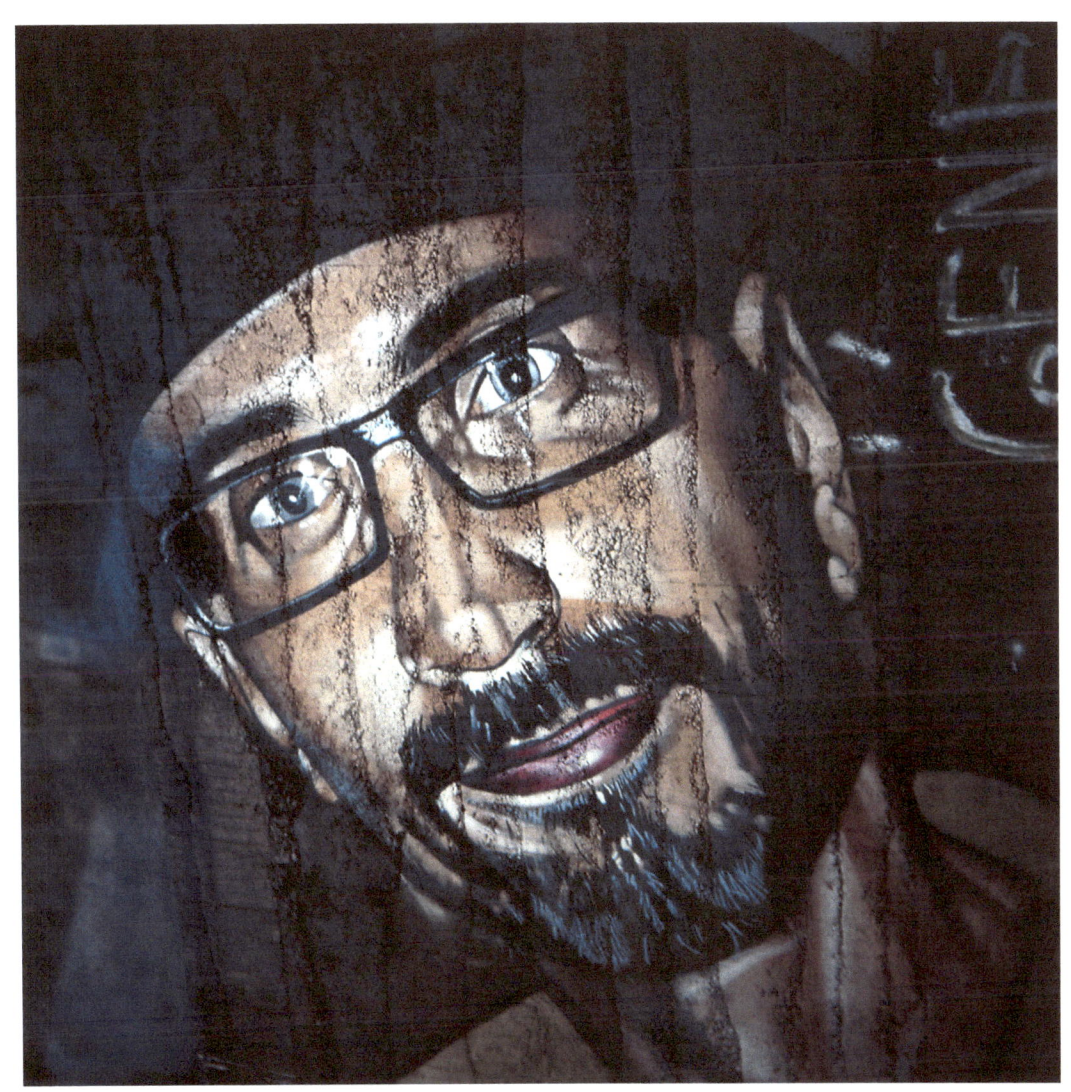

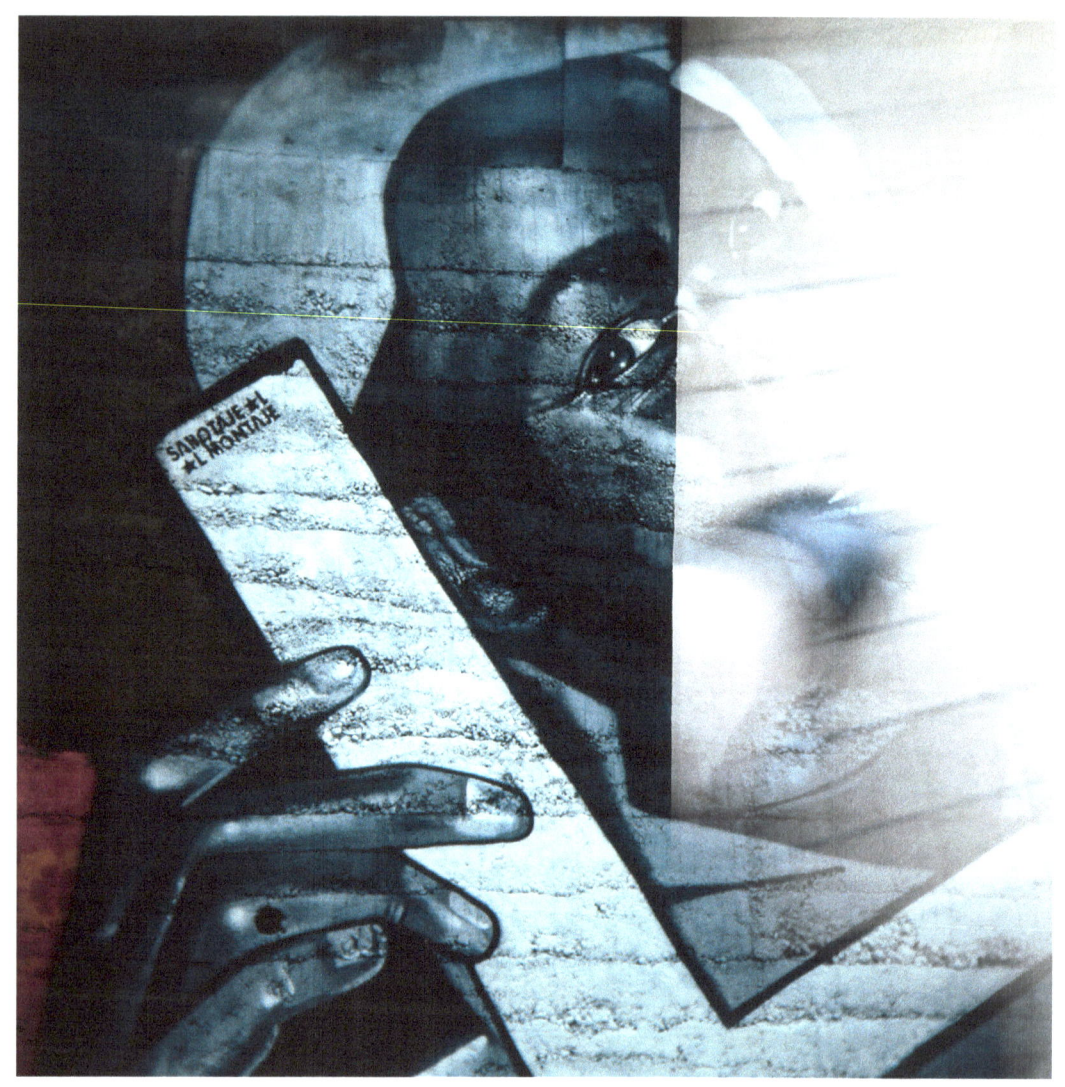

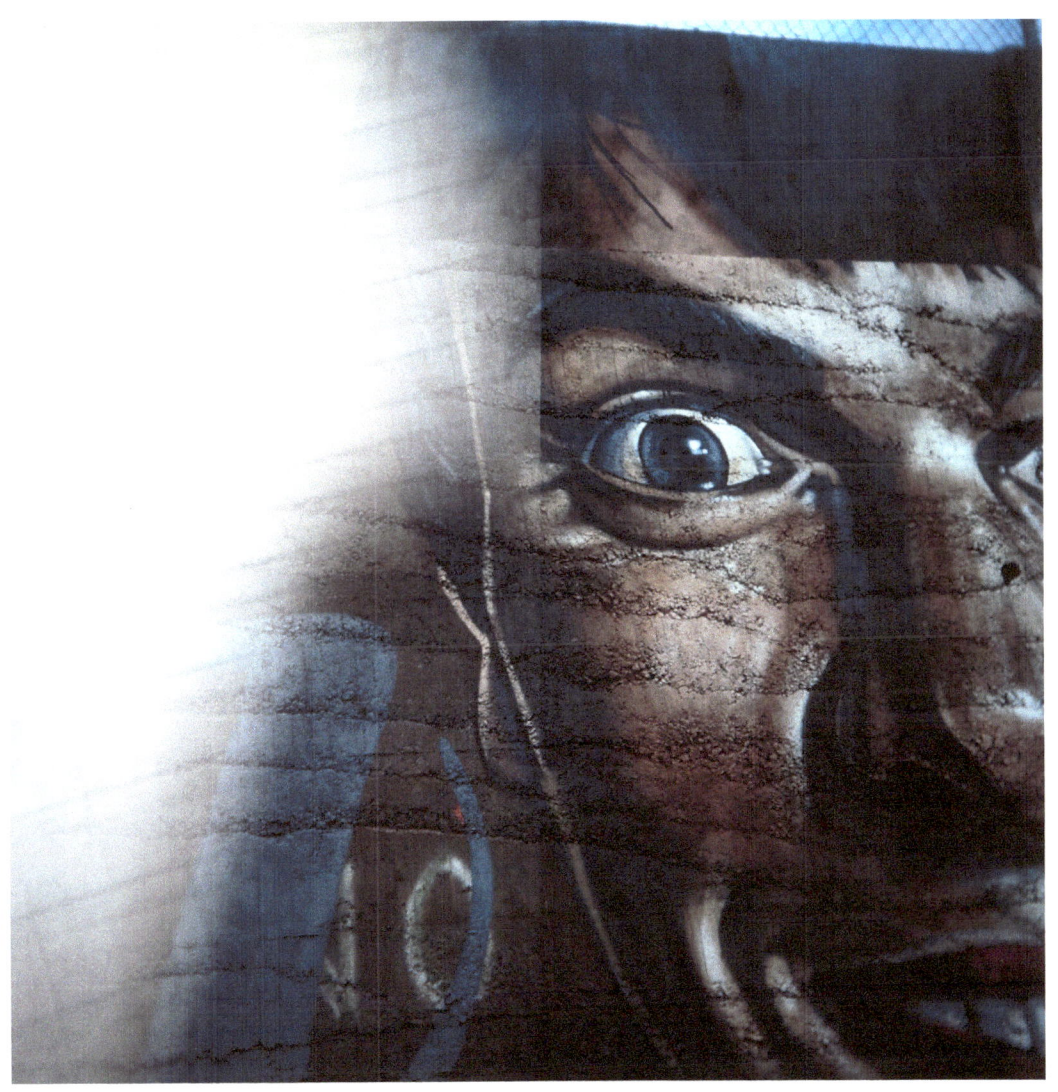

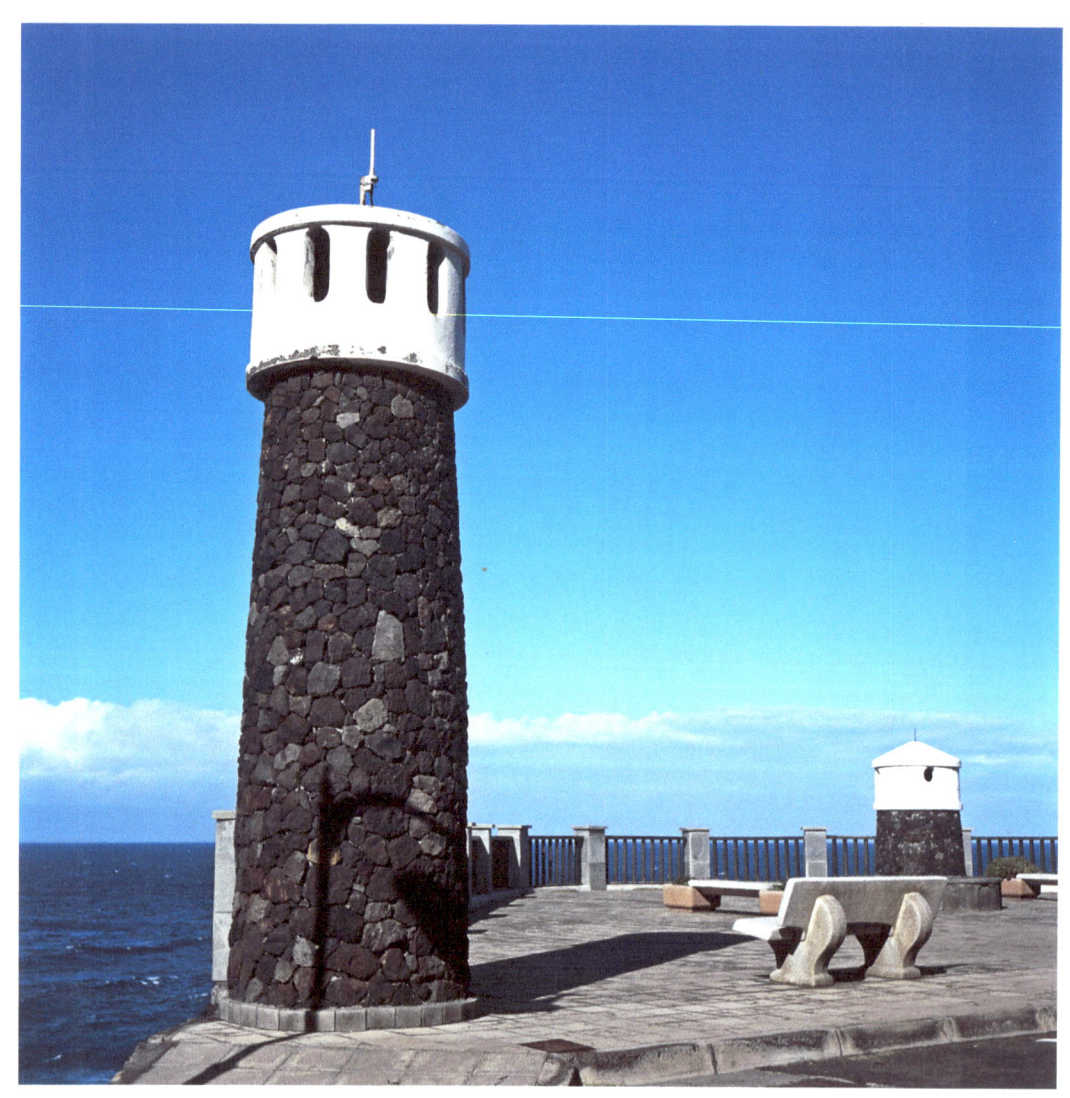

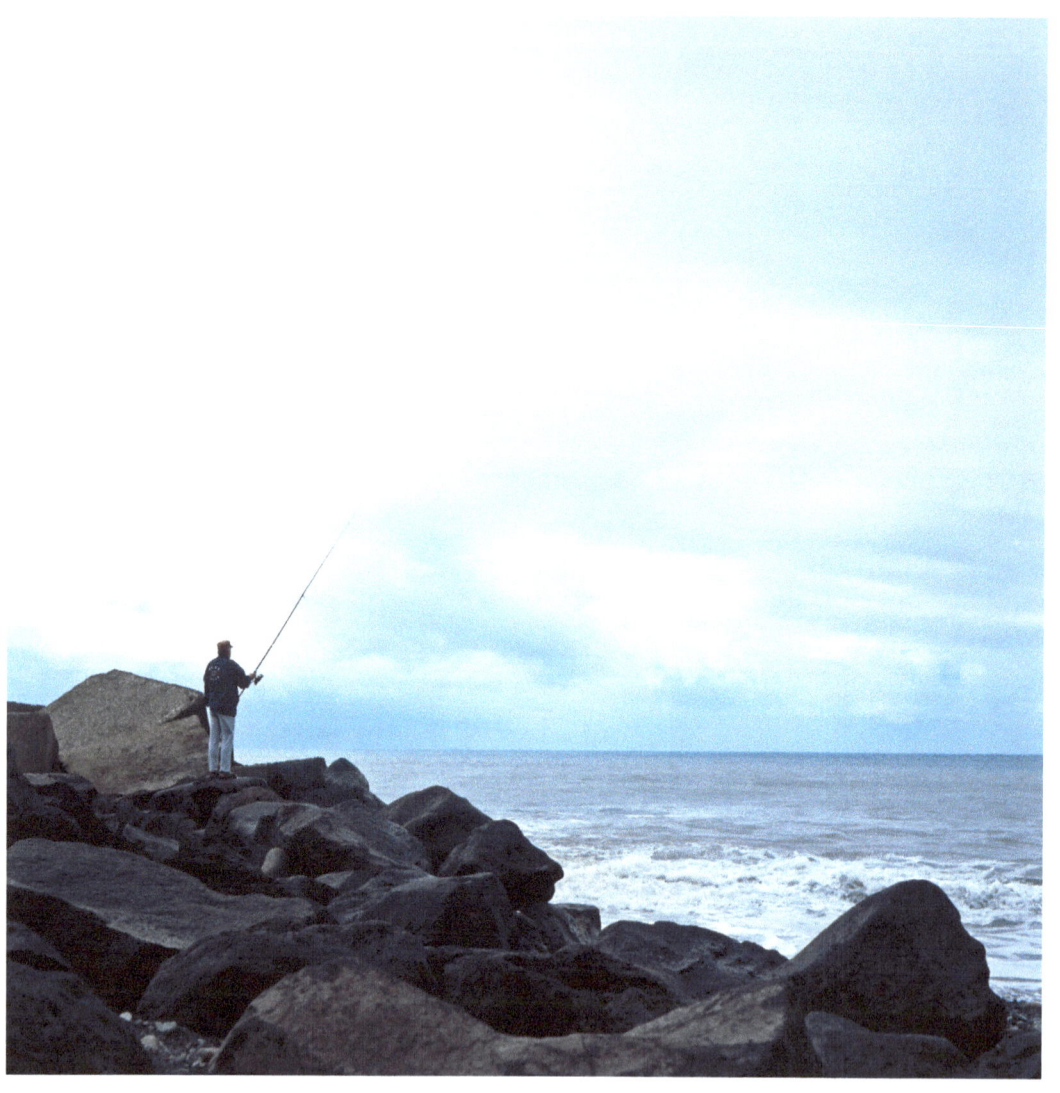

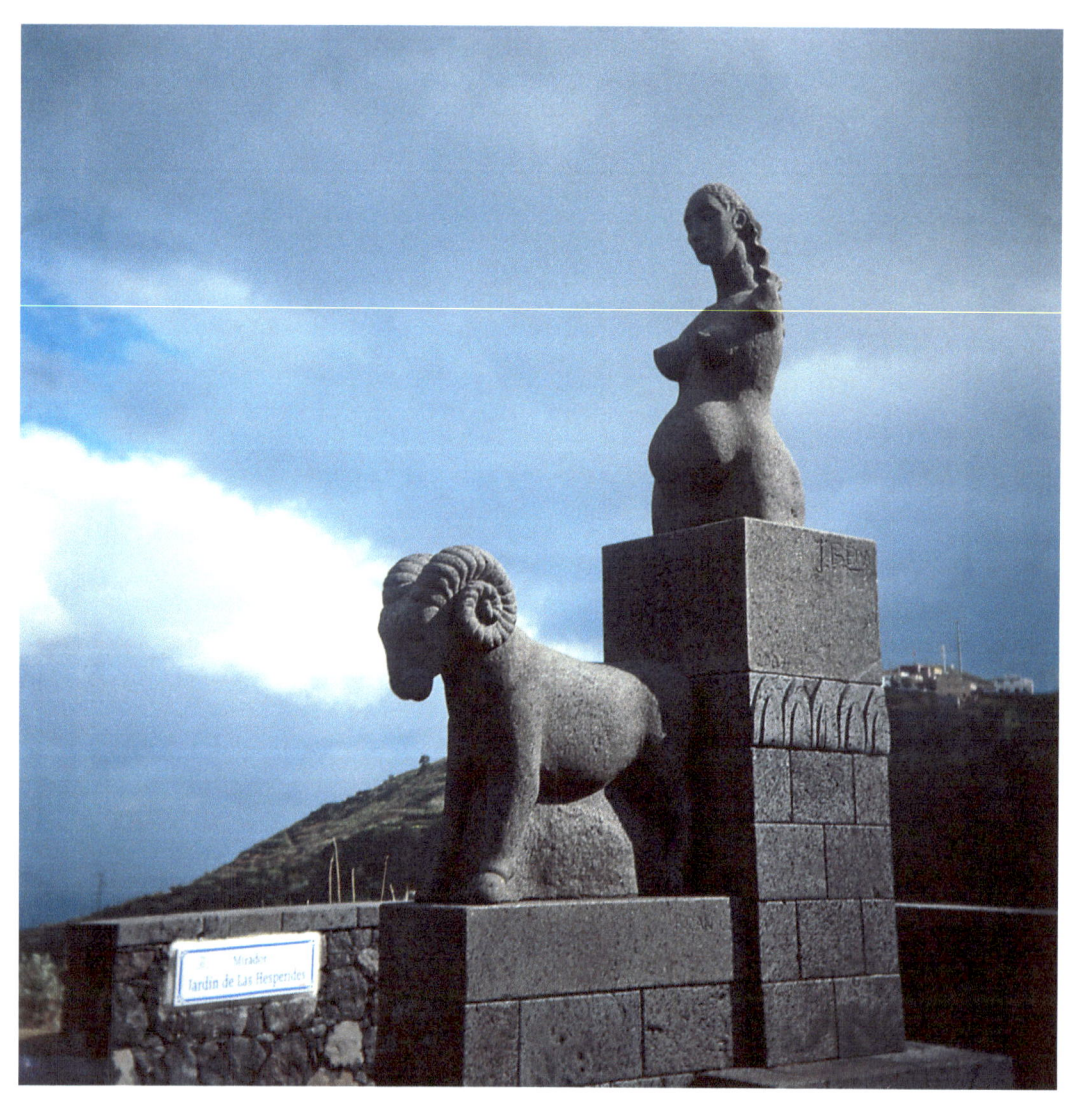

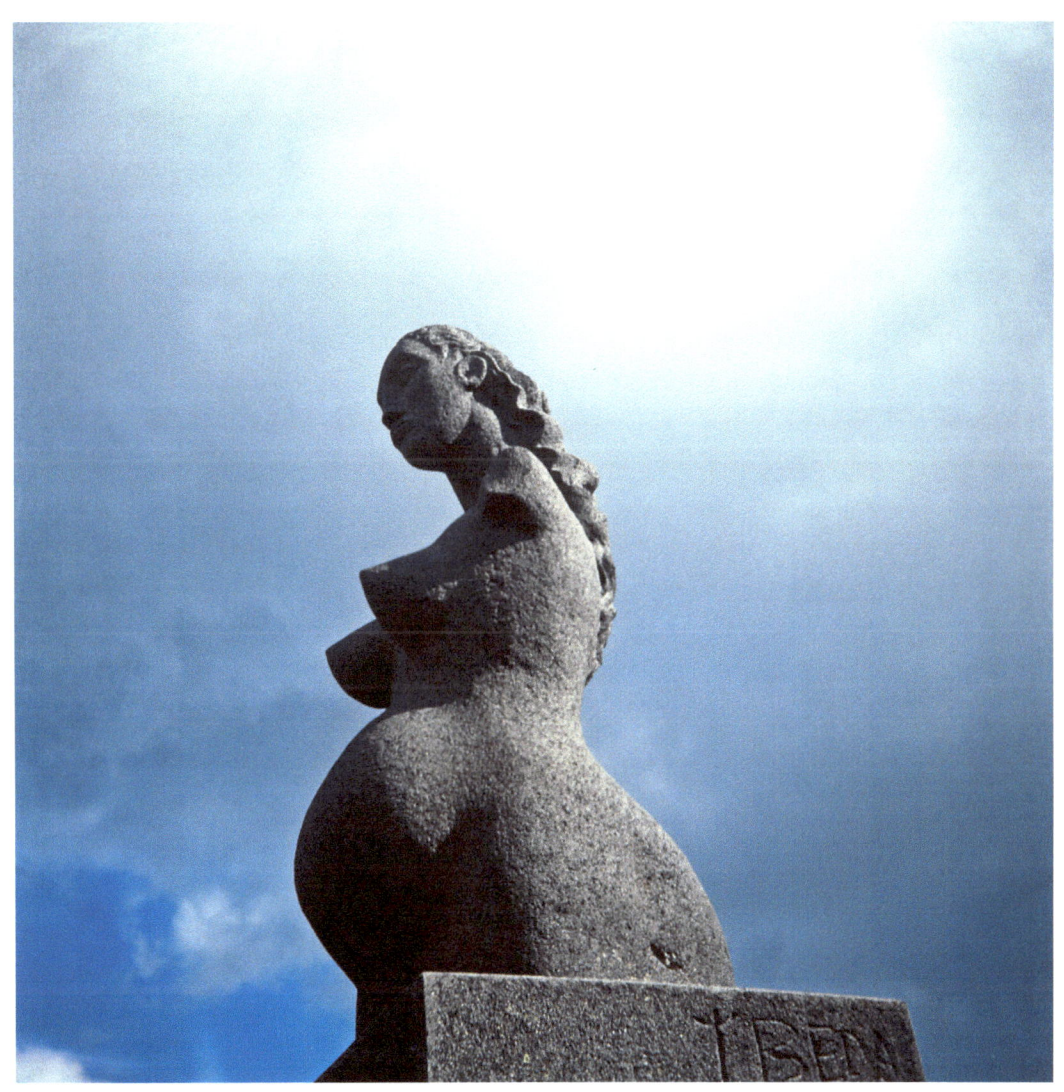

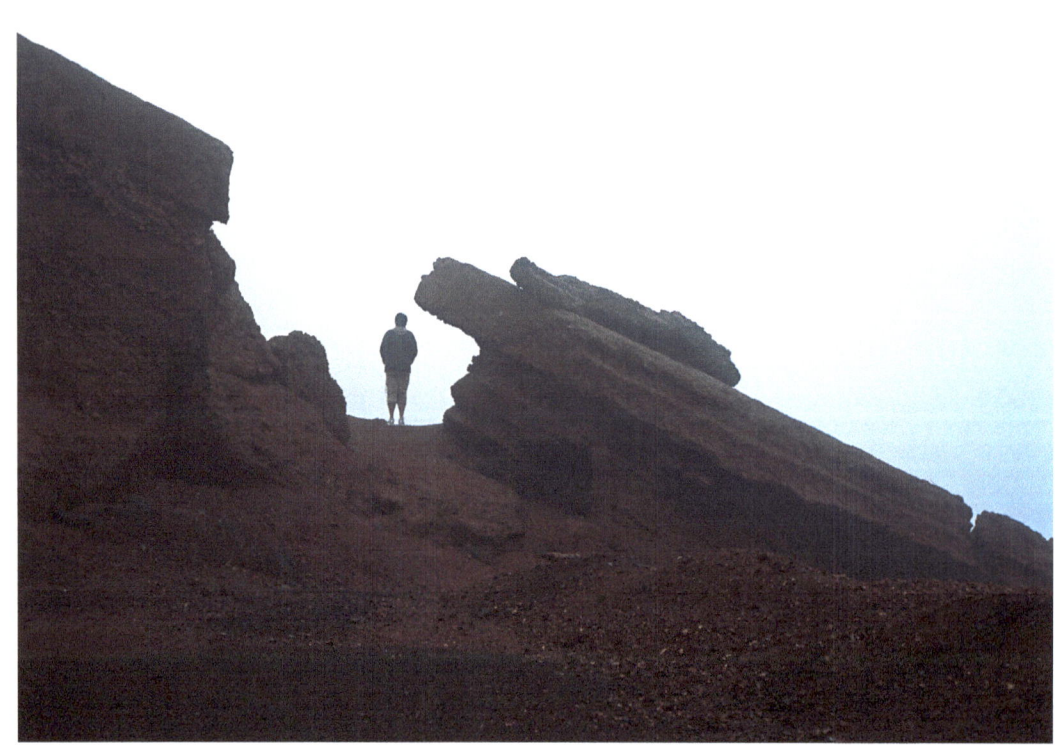

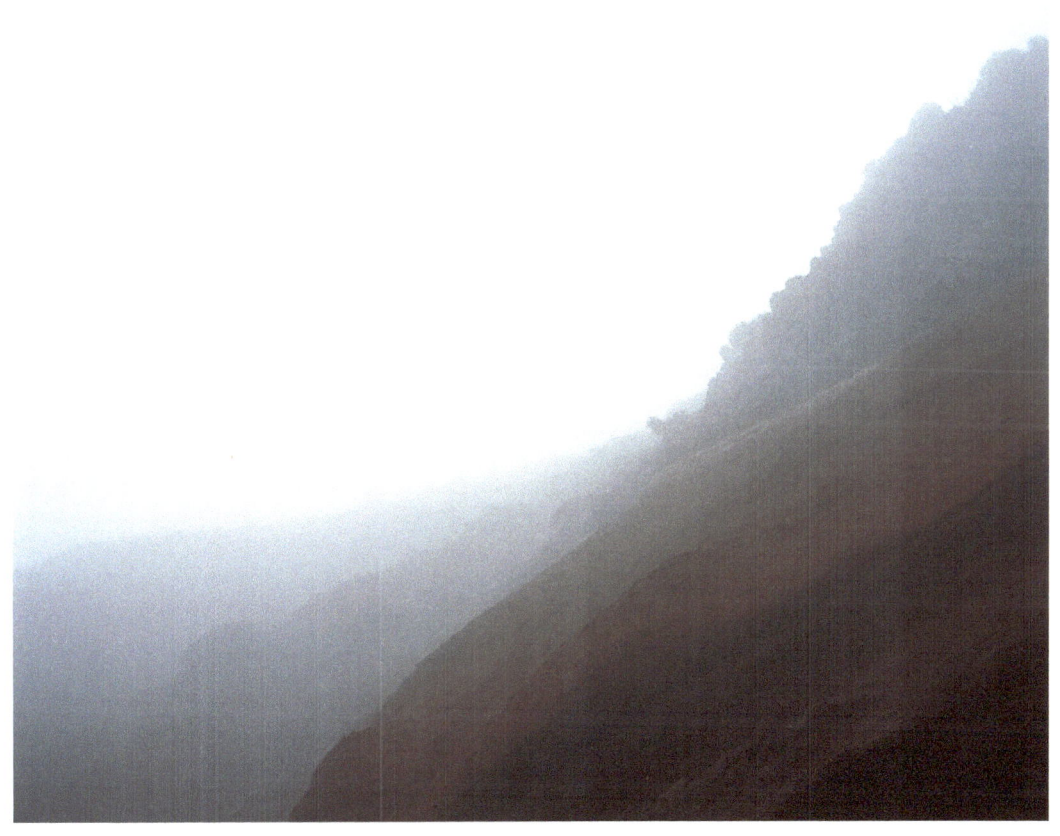

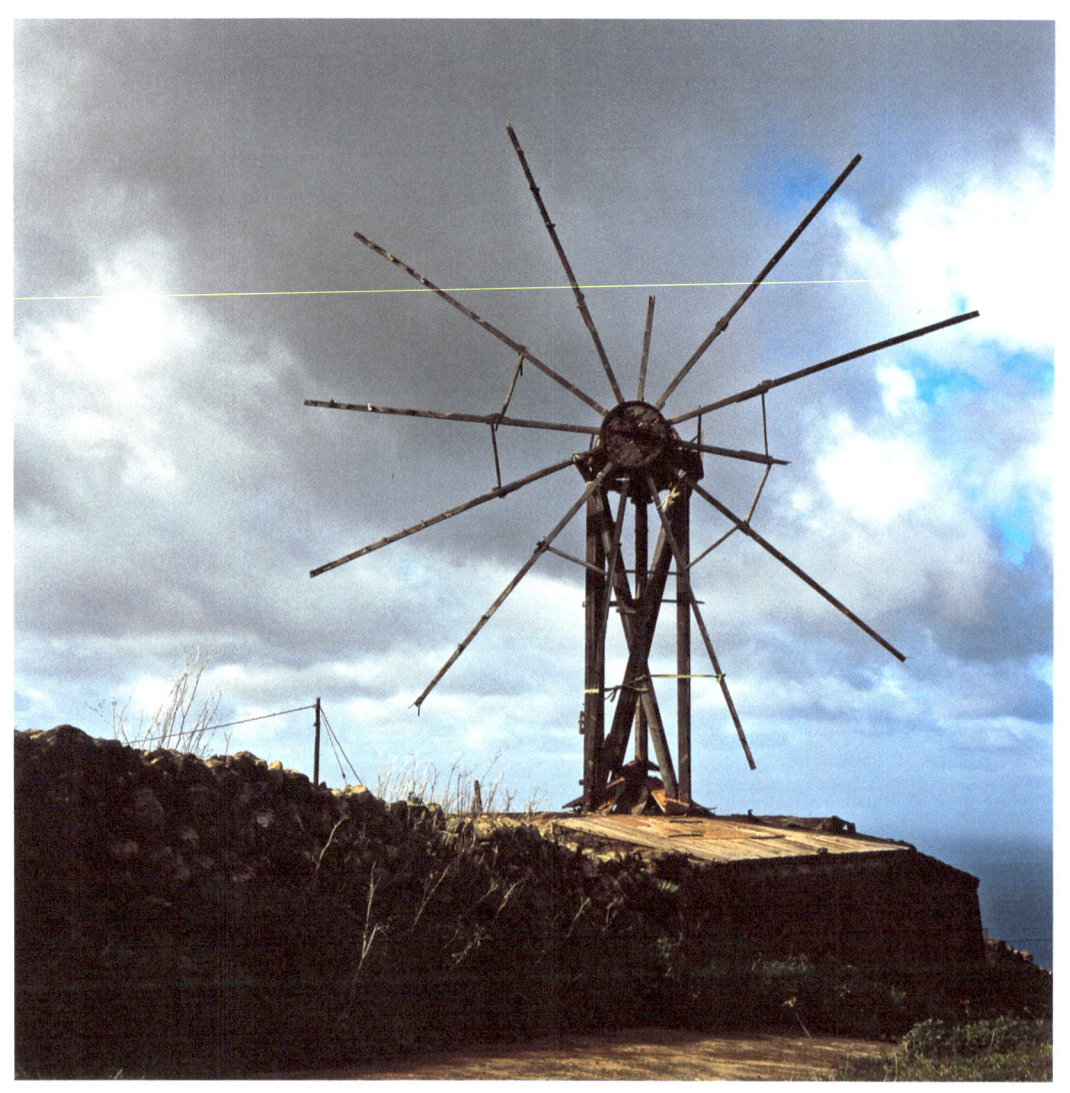

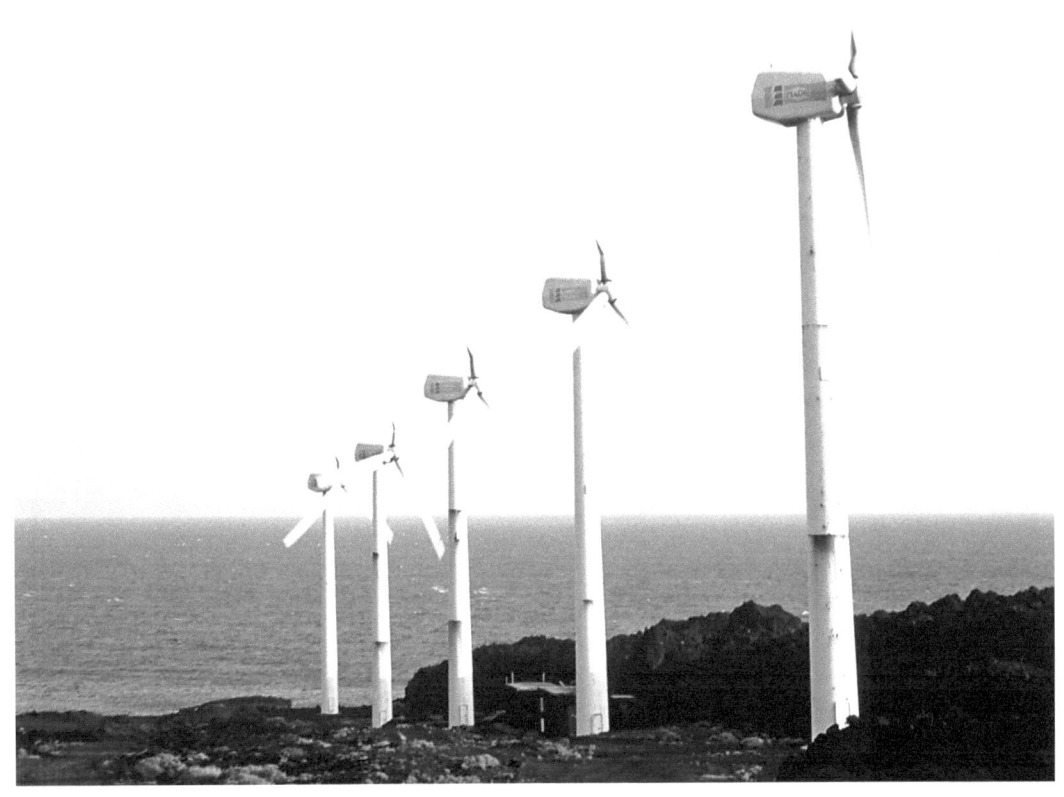

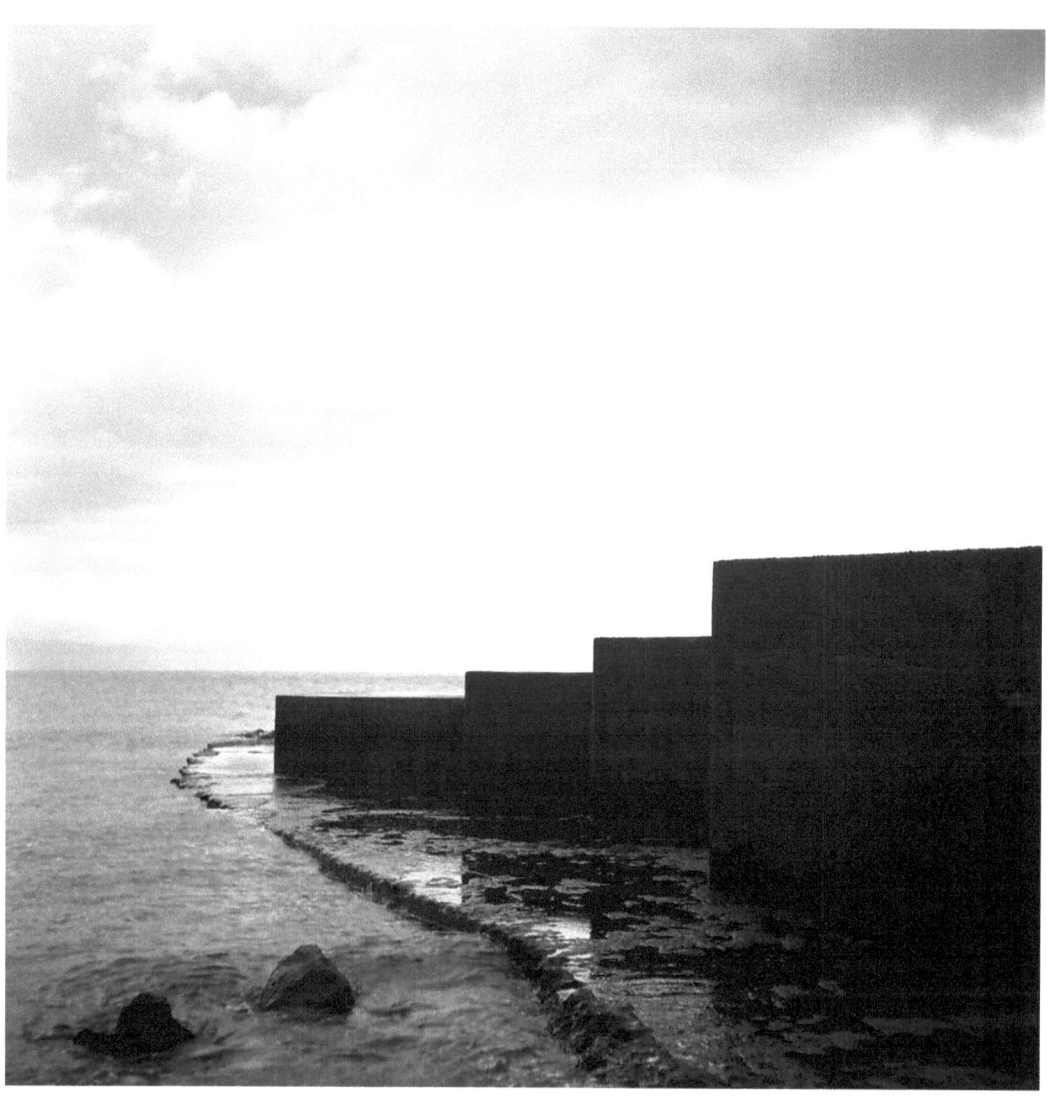

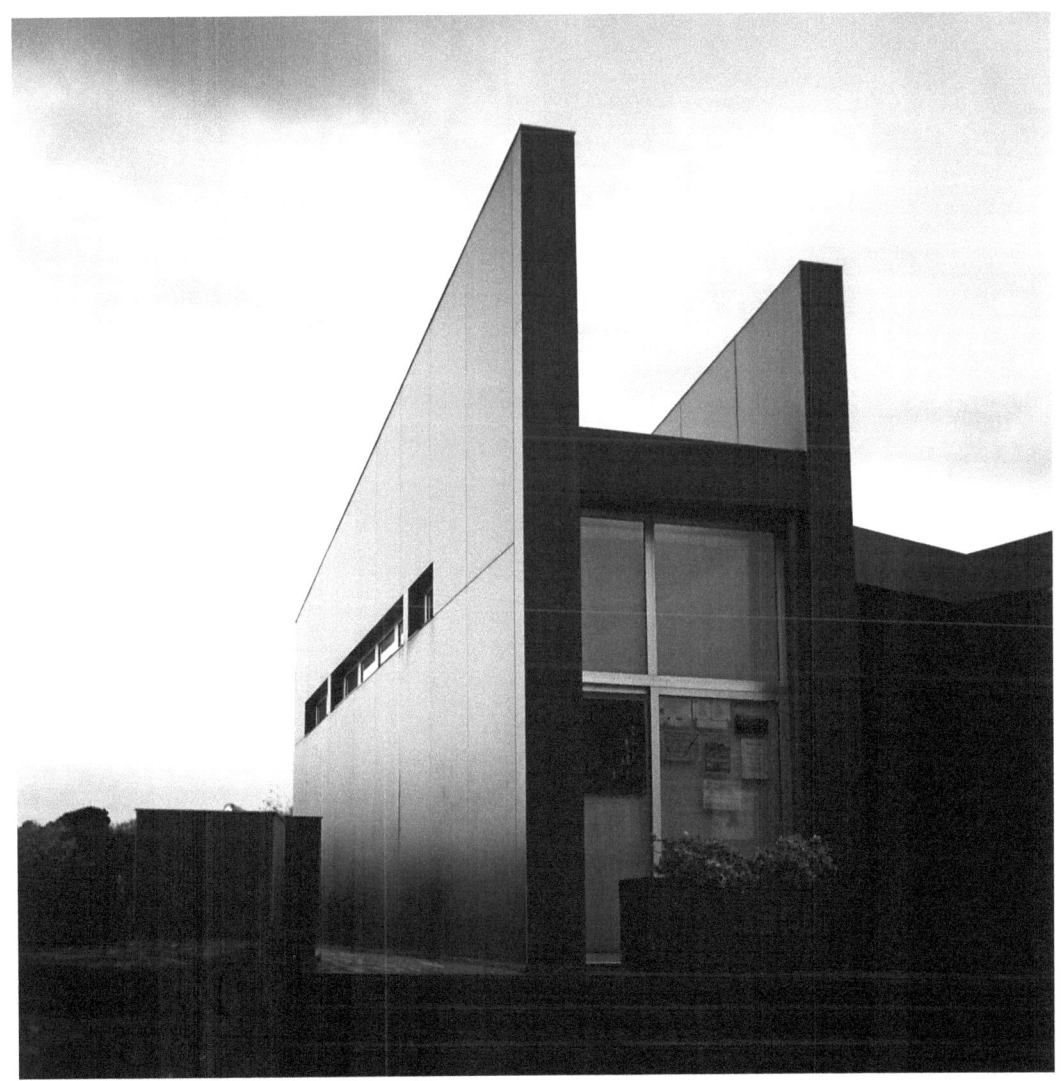

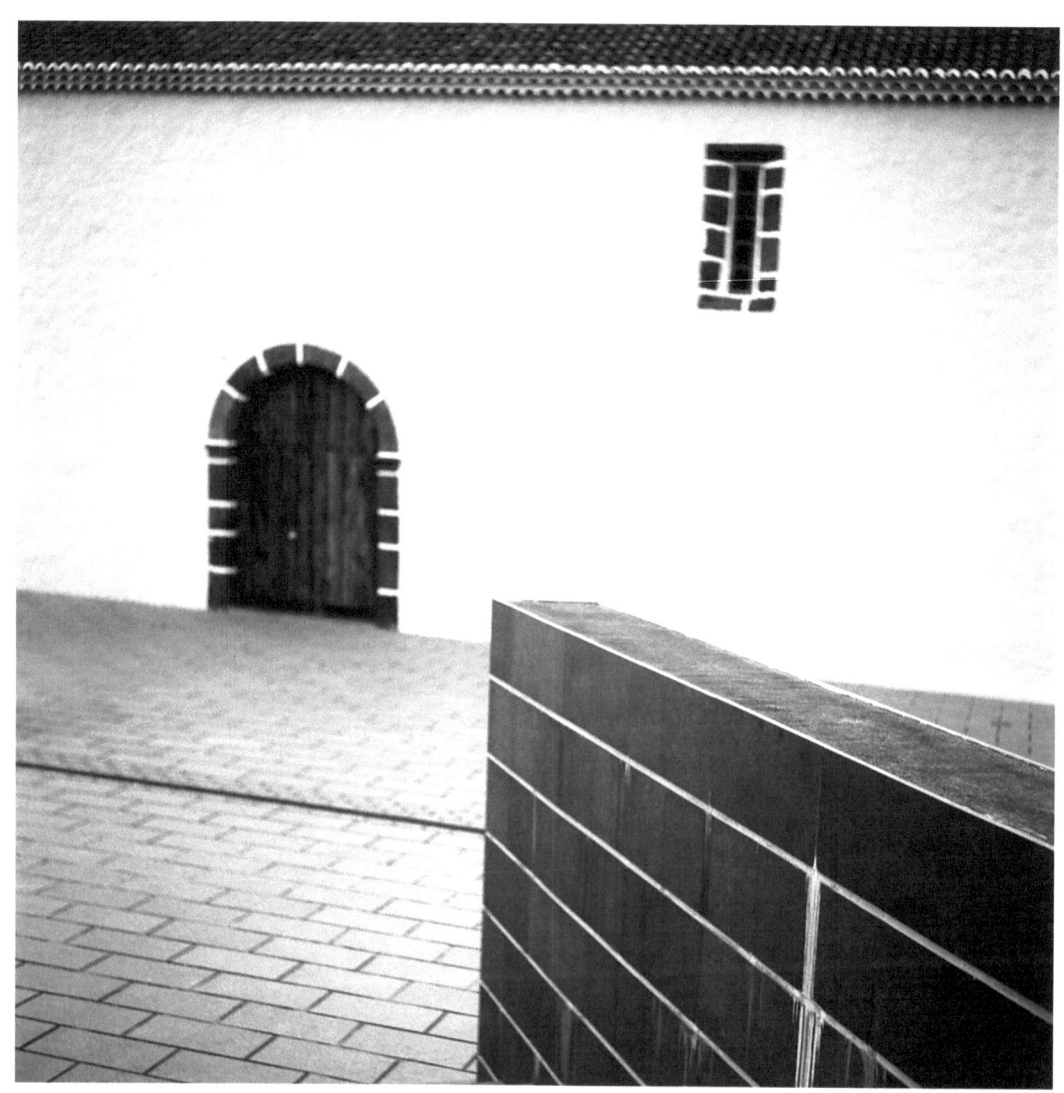

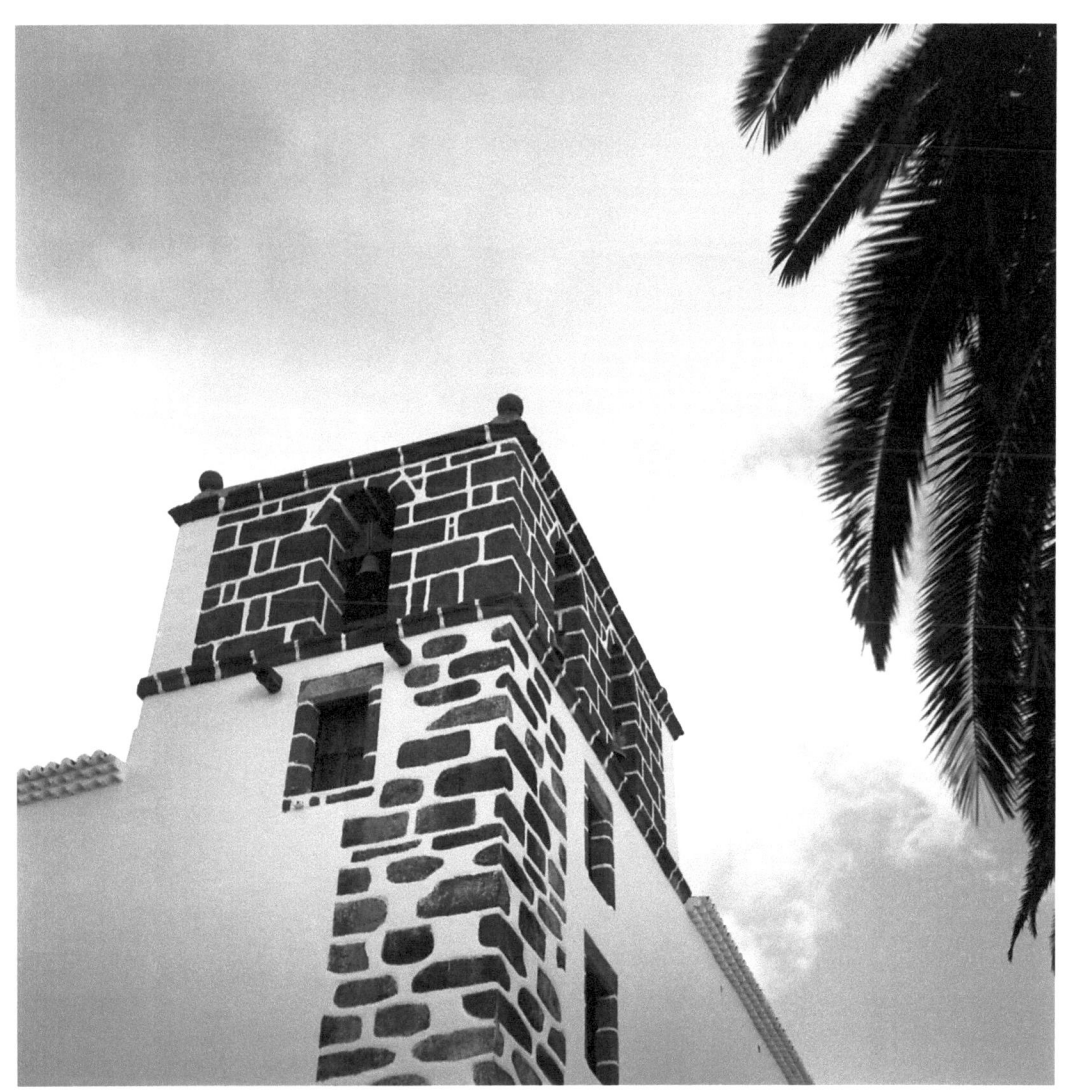

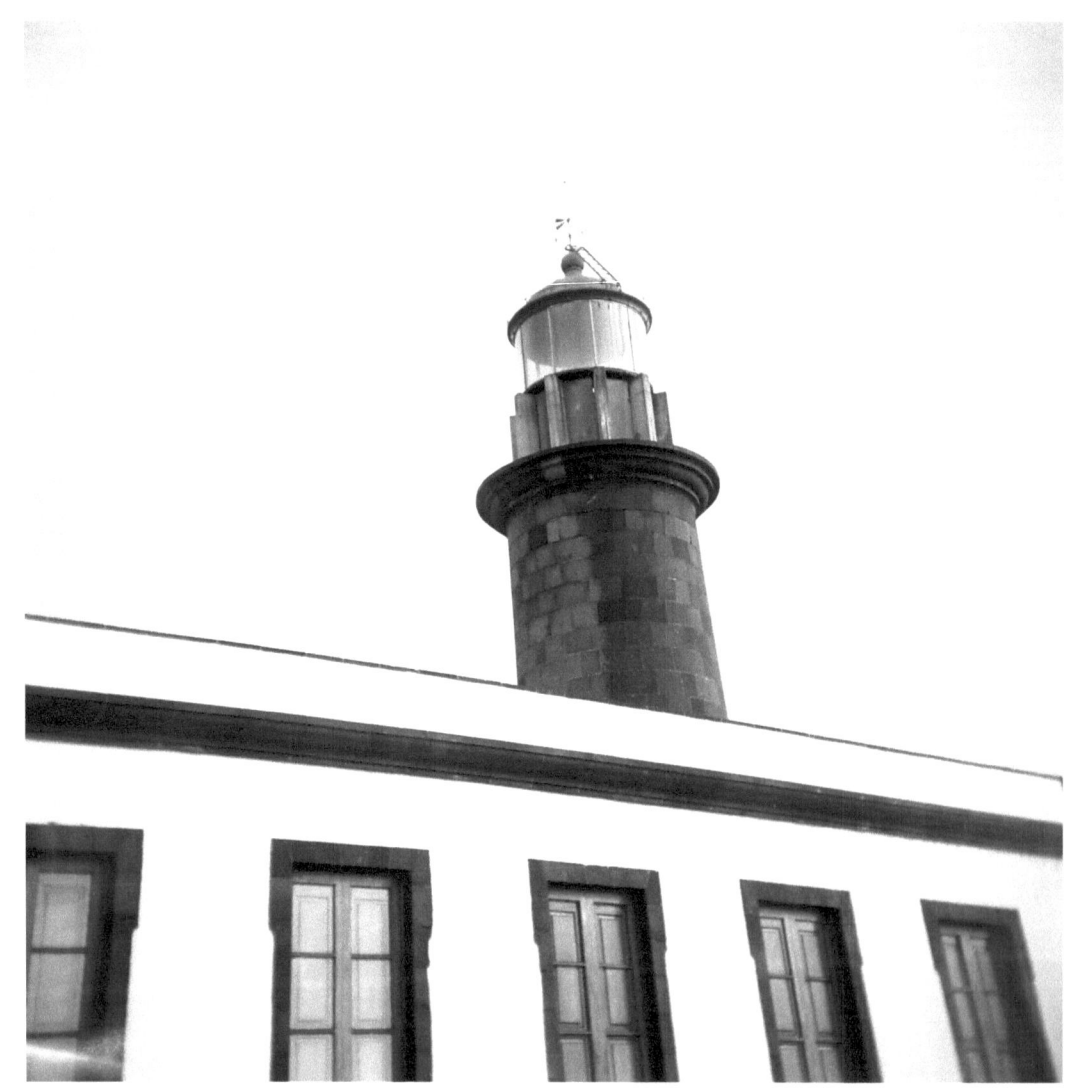

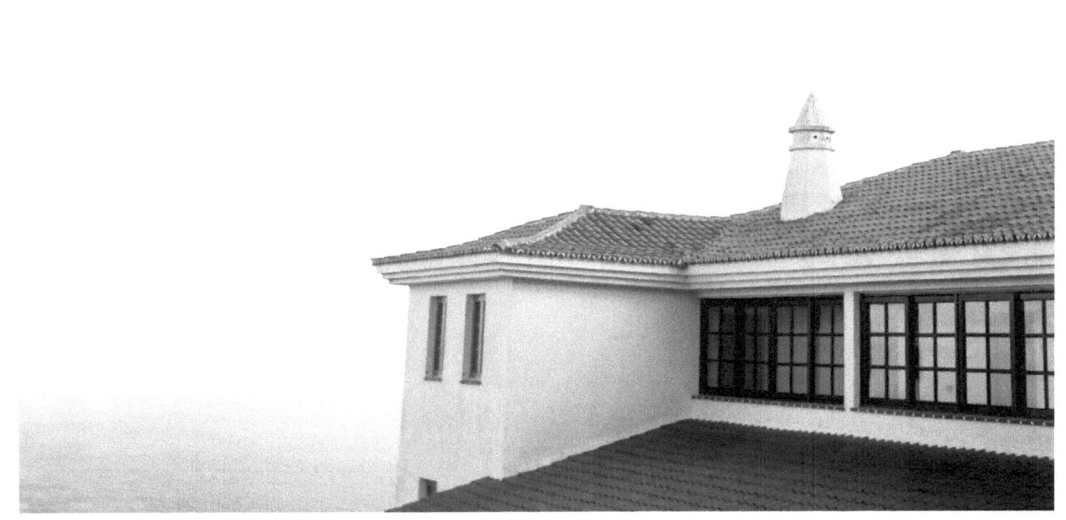

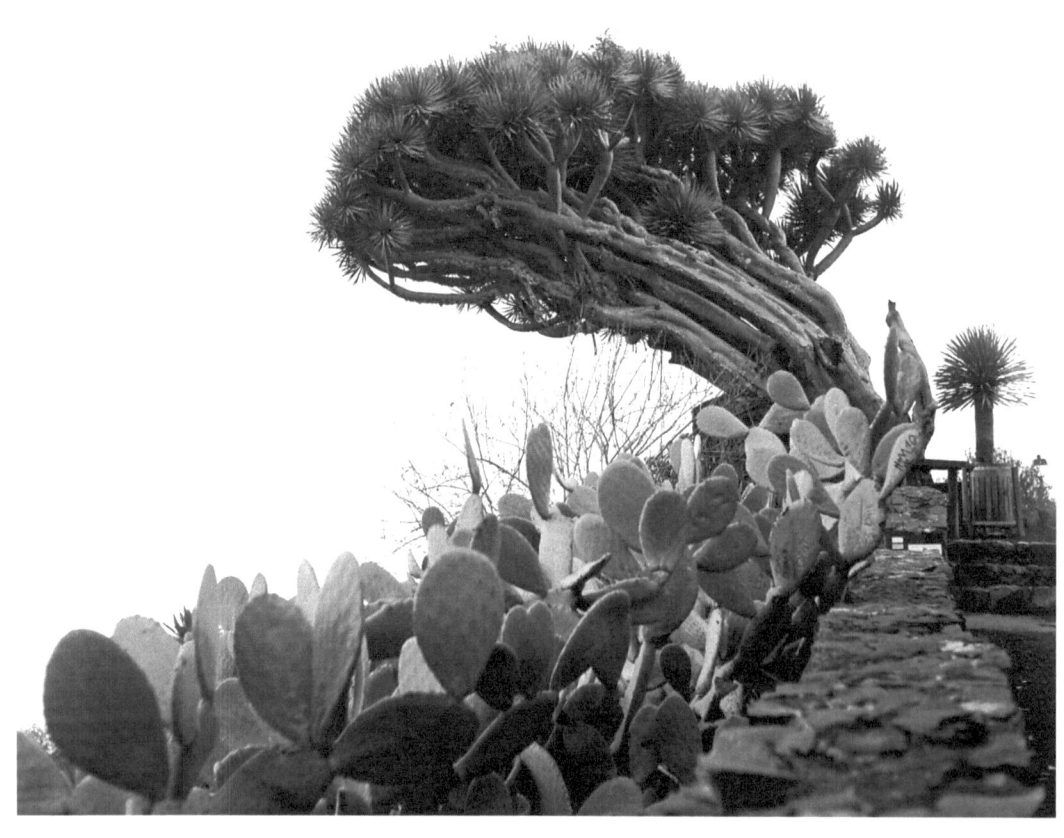

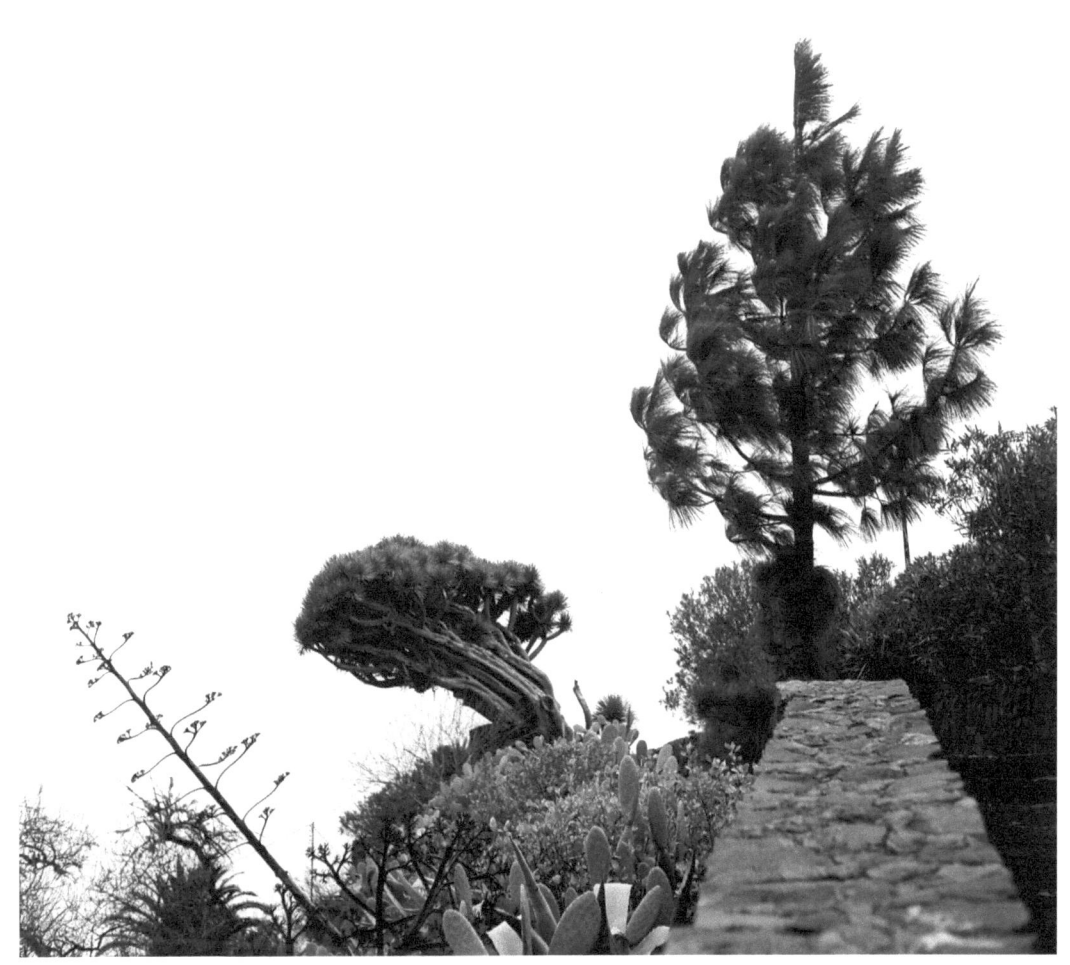

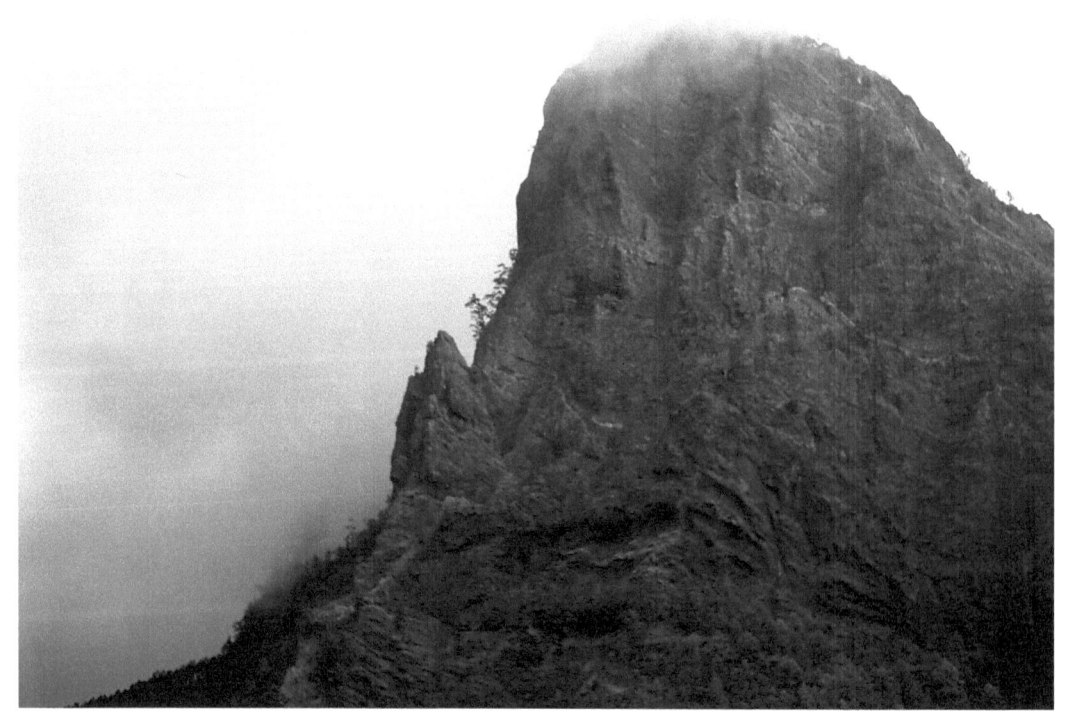

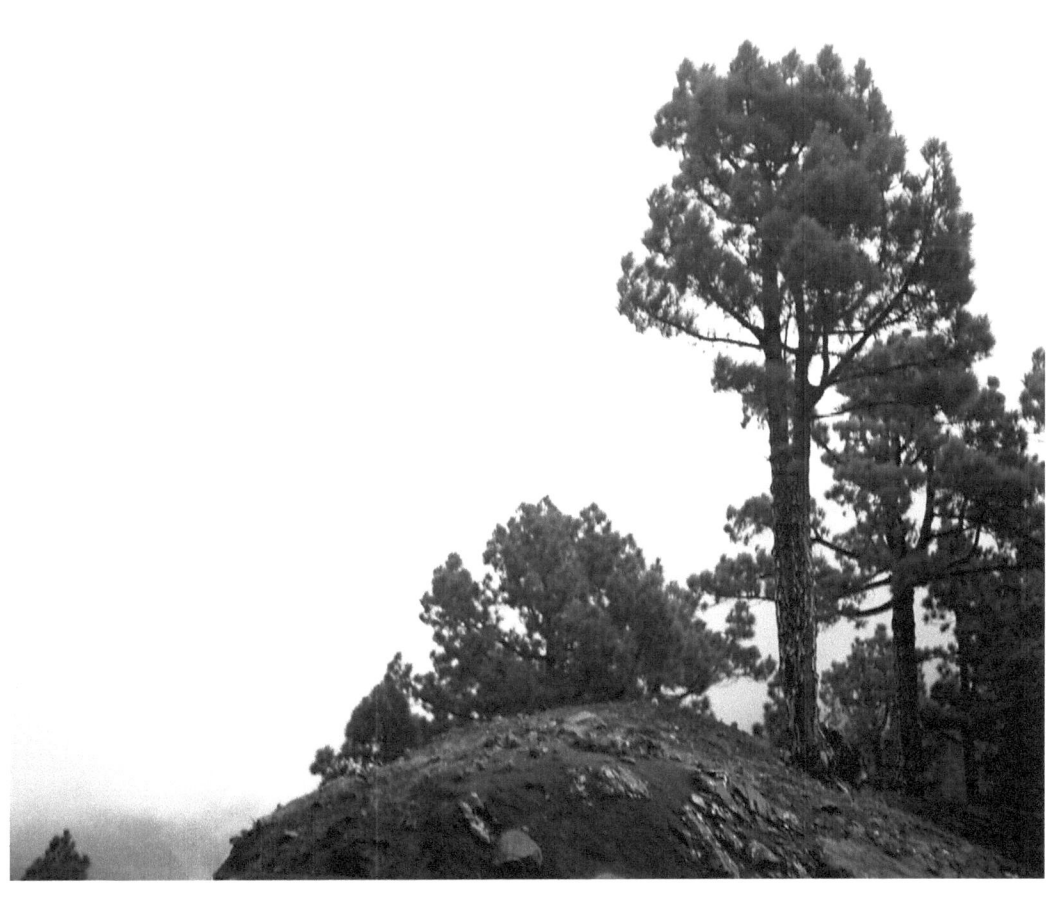

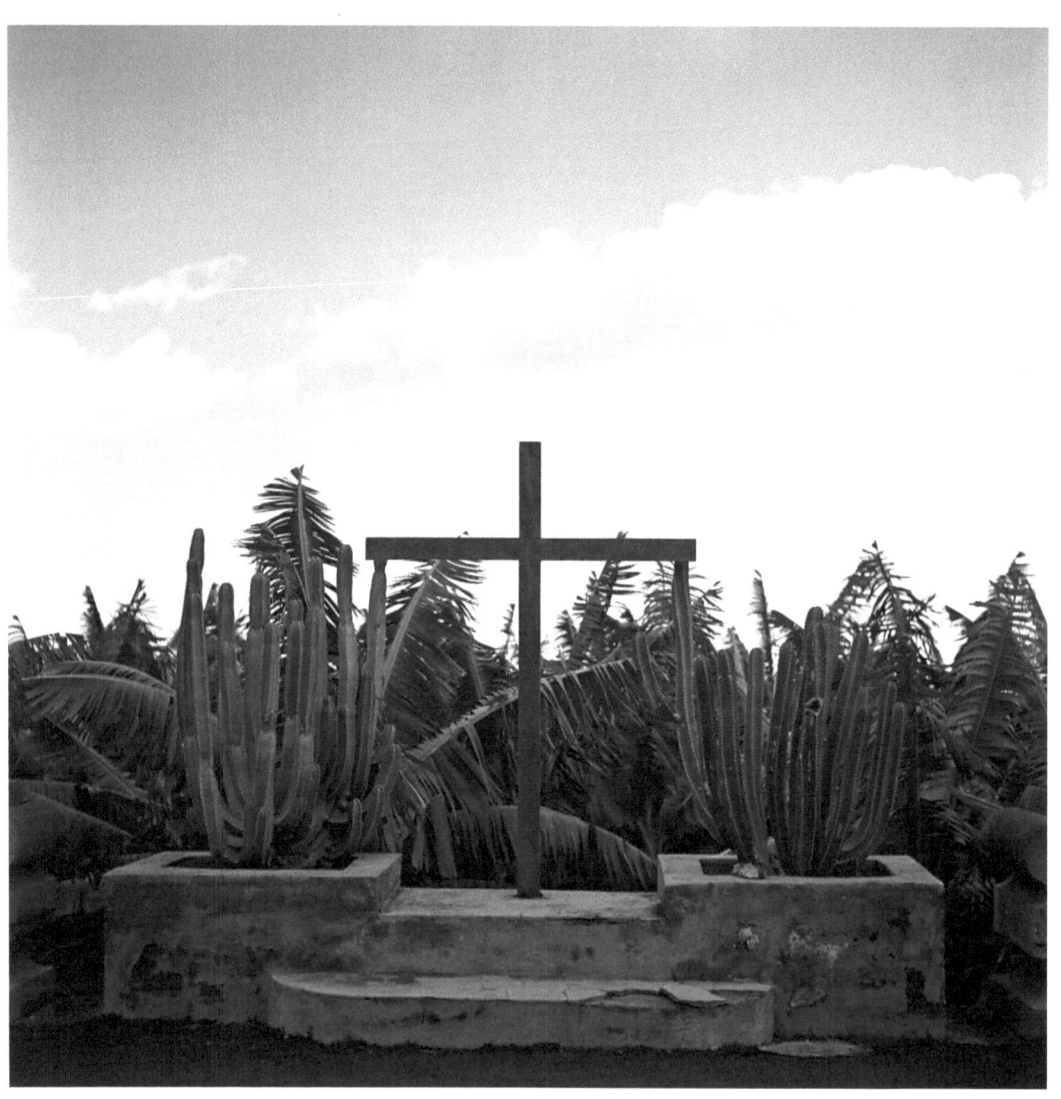

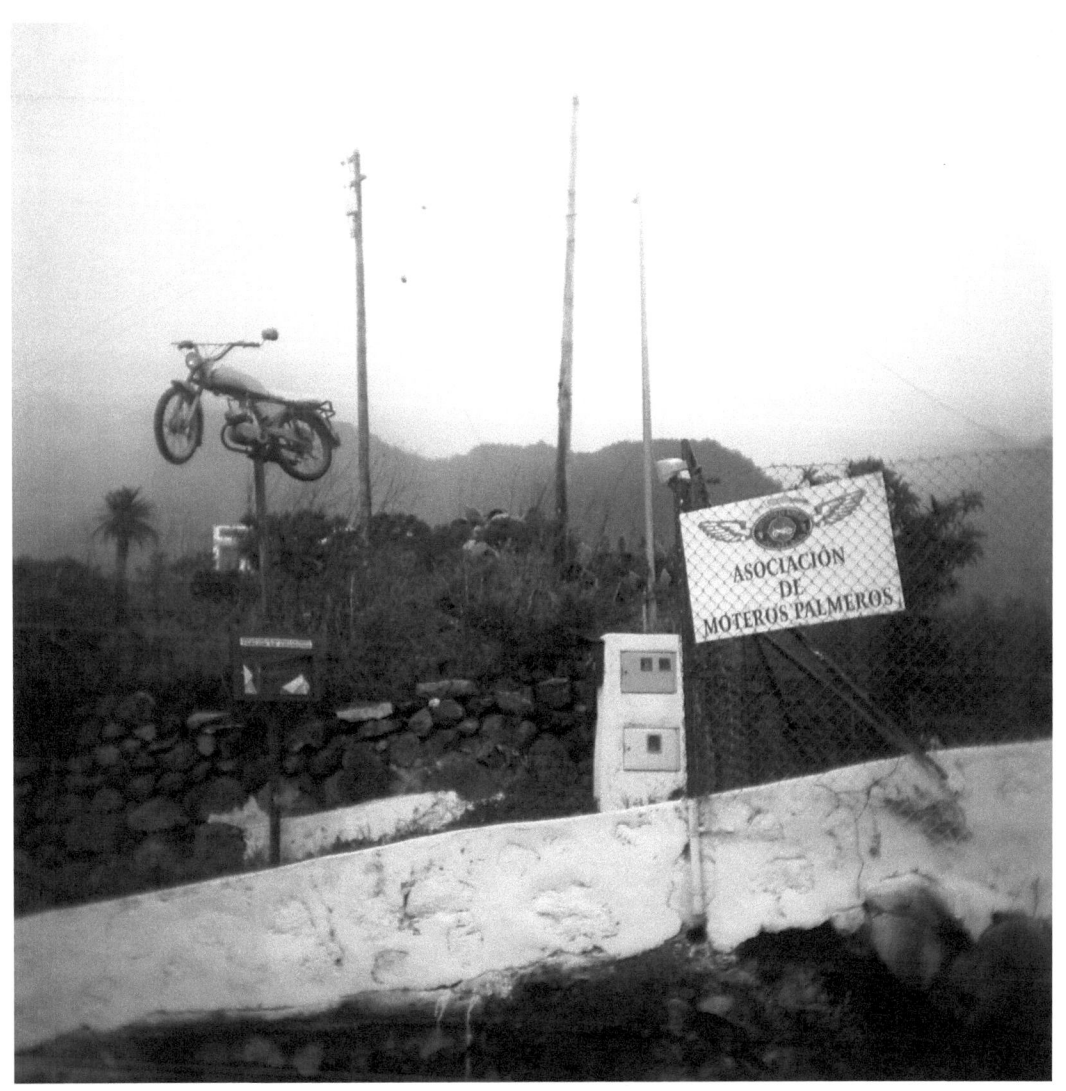

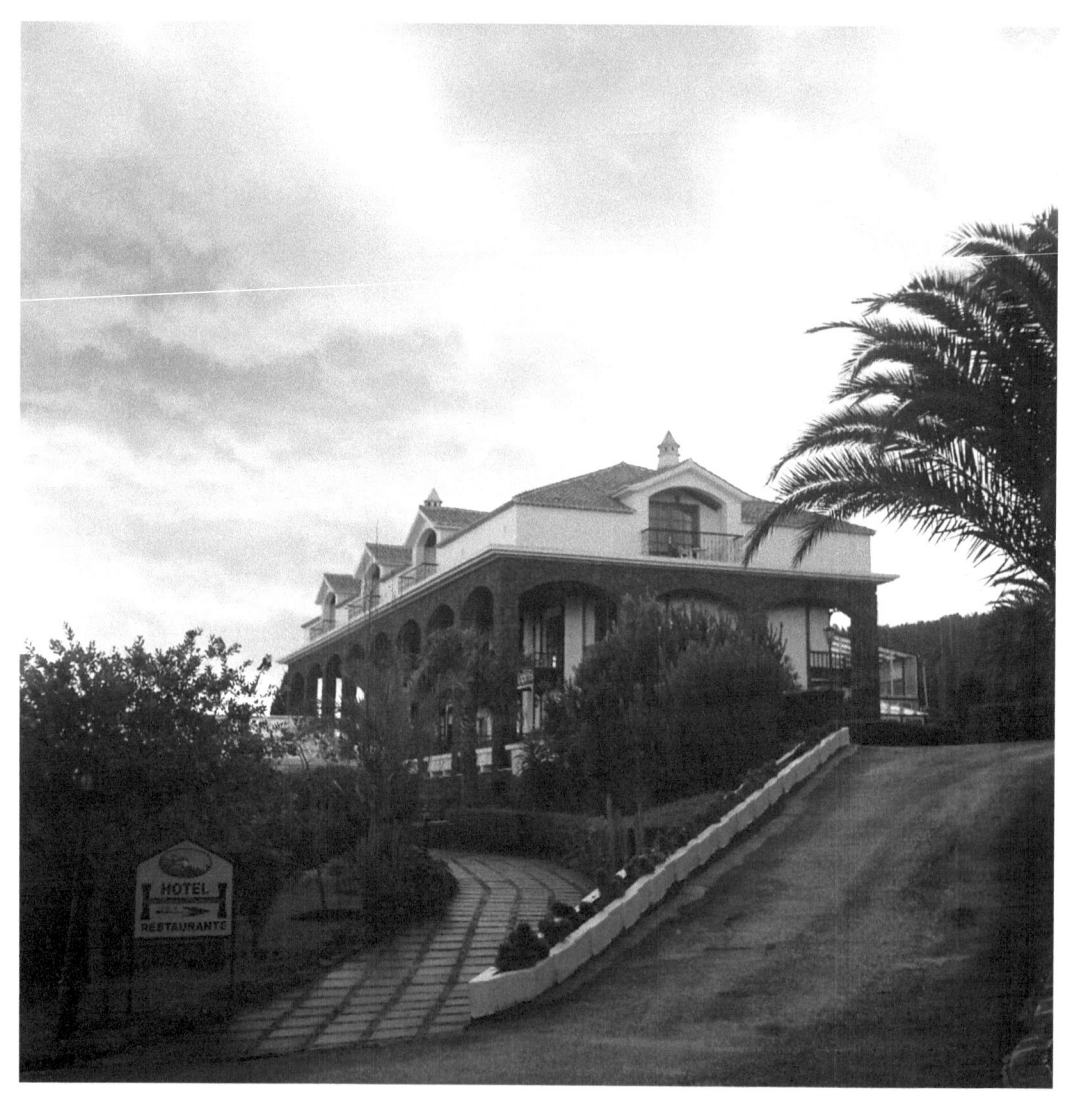

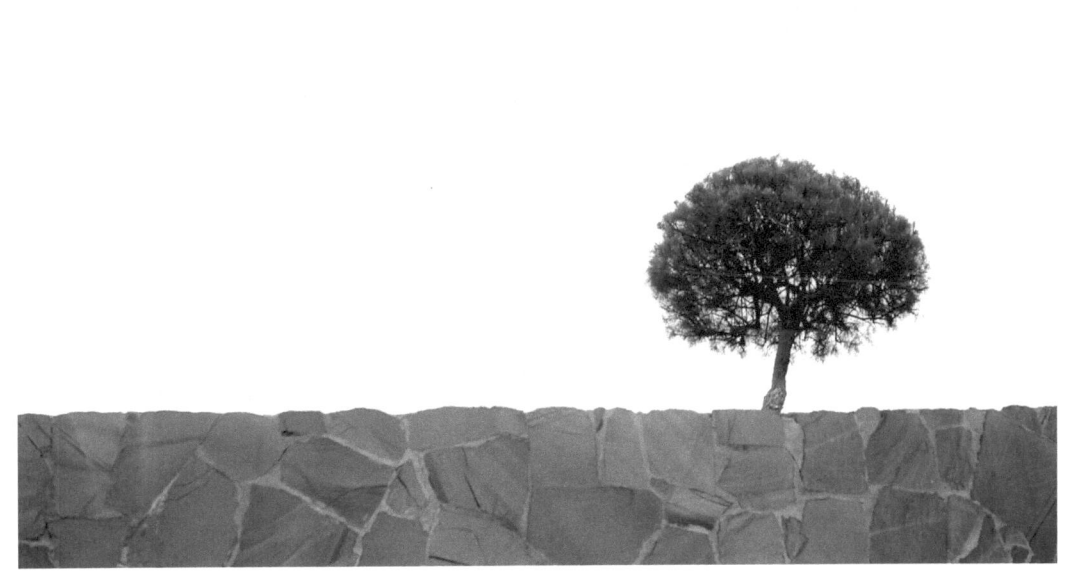

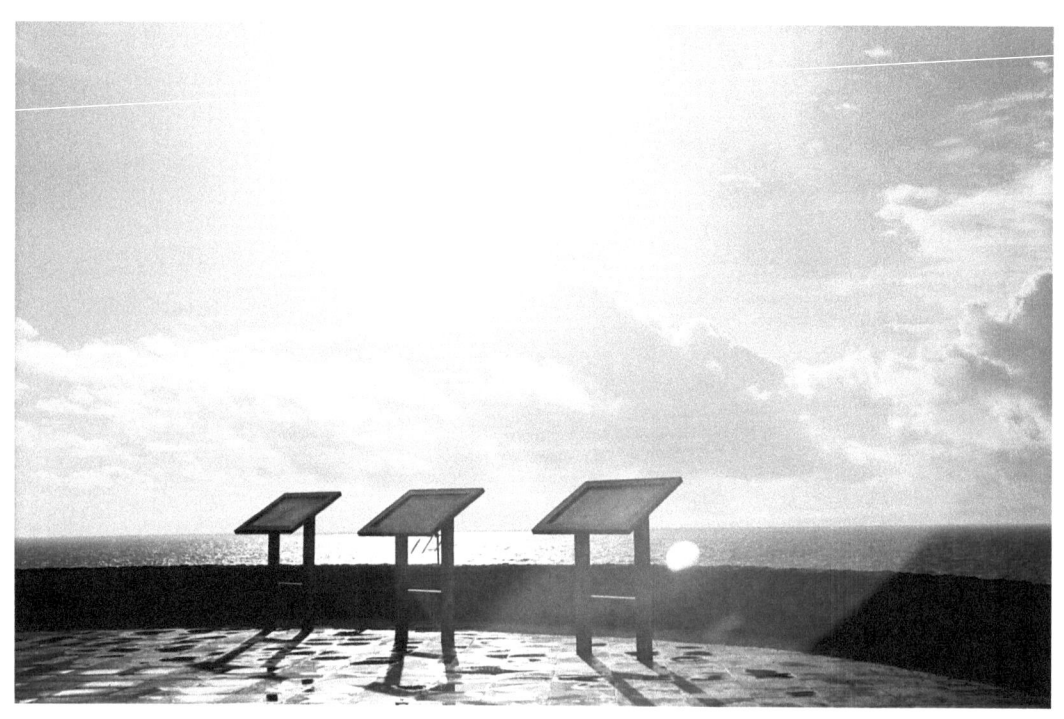

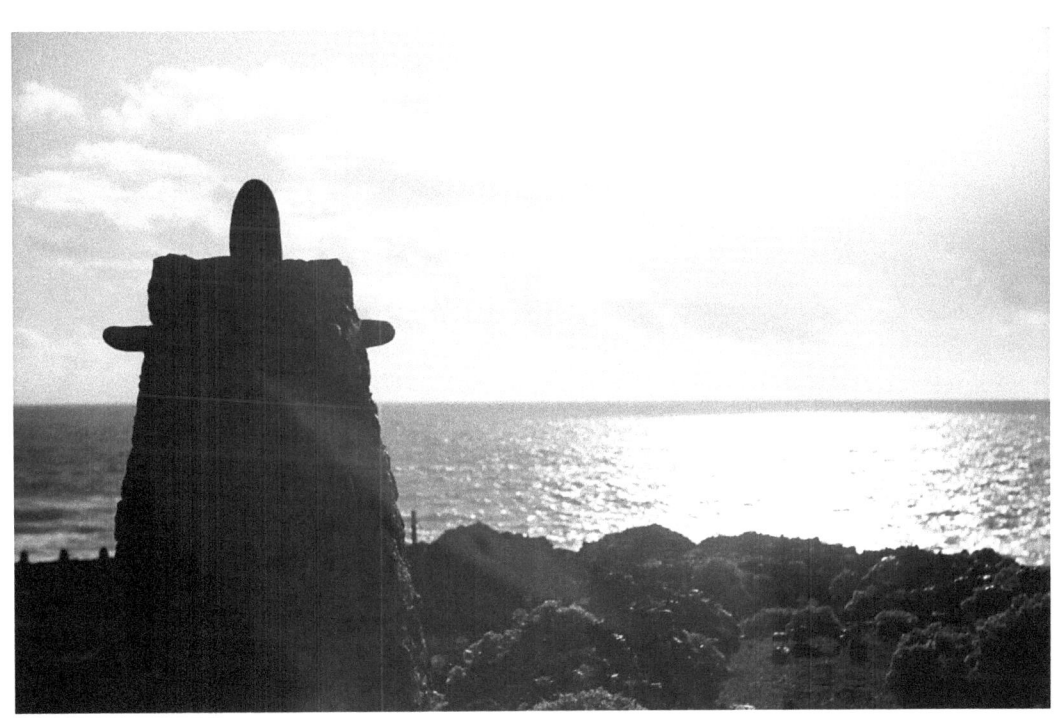

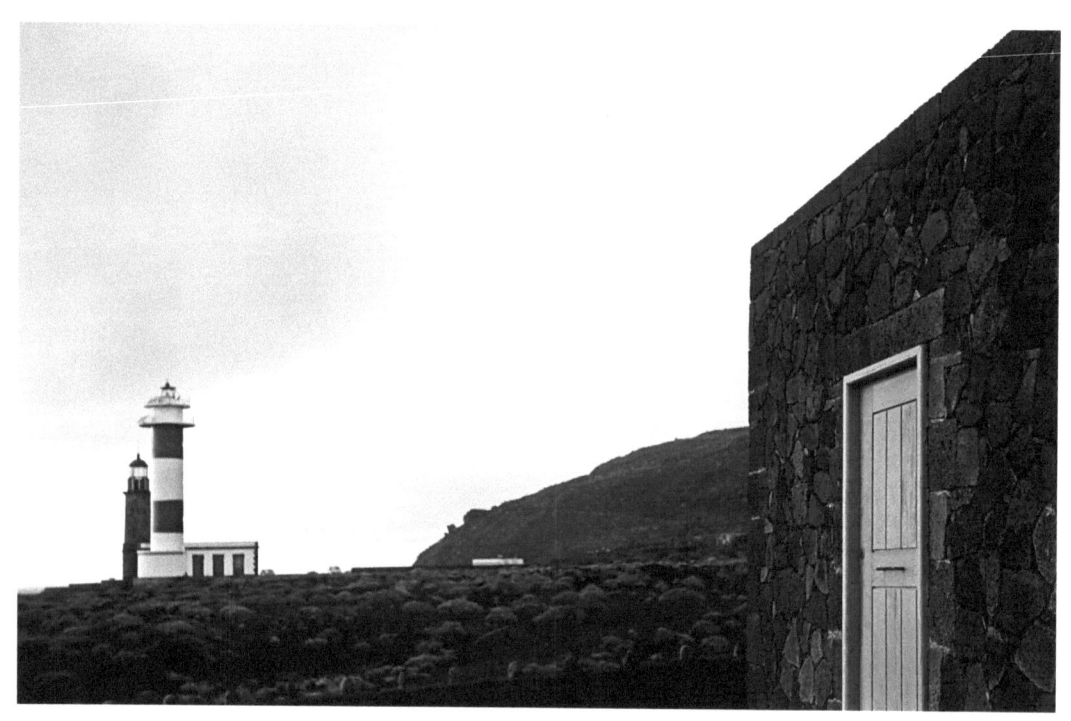

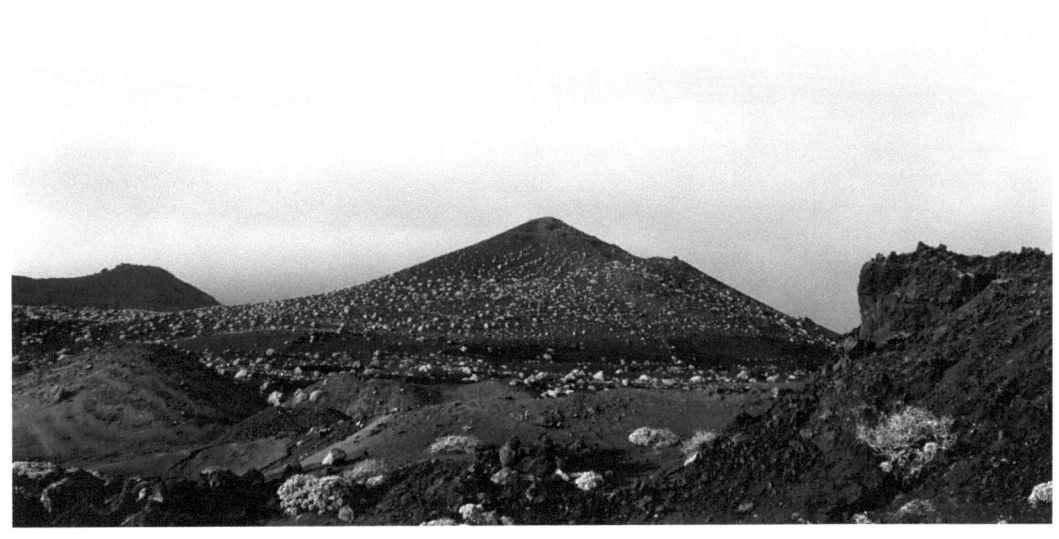

Stephan Krines

Über den Autor:

Jahrgang 1970. Geboren in Haßfurt.

Künstlerischer Autodidakt. Seit 1999 Lochkamerabau und Fotografie mit der Lochkamera. Seit 2003 in Kombination mit alternativen fotografischen Drucktechniken wie Cyanotypie, Gummidruck und Öldruck.

Wissenschaftliche Veröffentlichung über das Prinzip der Camera obscura.

"An der Arbeit mit der Kamera faszinieren mich vor allem die Lichtstimmungen, die man mit ihr eingefangen kann. Licht und Schatten, die harten Kontraste bei Gegenlichtaufnahmen und die Möglichkeiten hinsichtlich perspektivischer Manipulation durch den Bau eigener Kameras. Motivisch gesehen interessieren mich vor allem Übergänge, Brüche und das Spiel mit der Form. In der Regel arbeite ich mit der Camera obscura, doch manchmal rufen die alten Kameras in der Vitrine danach bewegt zu werden, um nicht einzurosten. Dabei verhält sich jedes Modell anders und ermöglicht mir einen anderen Blick. Bei den Aufnahmen des vorliegenden Bandes wurden eine siebzig Jahre alte Zeiss Ikonta, eine Flexaret Automat und eine Perfekta II von Rheinmetall verwendet".

www.ingramcontent.com/pod-product-compliance
Lightning Source LLC
Chambersburg PA
CBHW051050180526
45172CB00002B/578